U0143365

颜真卿颜勤礼碑

单字放大本全彩版

墨点字帖 编写

长江出版传媒
湖北美术出版社

图书在版编目（CIP）数据

颜真卿颜勤礼碑 / 墨点字帖编写.
—武汉：湖北美术出版社，2017.4
（单字放大本：全彩版）
ISBN 978-7-5394-9016-8

Ⅰ．①颜…
Ⅱ．①墨…
Ⅲ．①楷书—碑帖—中国—唐代
Ⅳ．① J292.24

中国版本图书馆 CIP 数据核字（2017）第 006445 号

责任编辑：熊　　晶
技术编辑：范　　晶

策划编辑：墨 墨点字帖
封面设计：墨 墨点字帖

颜真卿颜勤礼碑　　　　　© 墨点字帖　编写

出版发行：长江出版传媒　湖北美术出版社
地　　　址：武汉市洪山区雄楚大道 268 号 B 座
邮　　　编：430070
电　　　话：（027）87391256　　　87679564
网　　　址：http://www.hbapress.com.cn
E - mail：hbapress@vip.sina.com
印　　　刷：武汉精一佳印刷有限公司
开　　　本：787mm×1092mm　　1/8
印　　　张：9
版　　　次：2017 年 4 月第 1 版　　2017 年 4 月第 1 次印刷
定　　　价：32.00 元

前　言

中国书法是汉字的书写艺术，也是一门非常强调技法训练的传统艺术，需要正确的指导和持之以恒的练习。临习经典法帖，既是学习书法的捷径，也是深入传统的不二法门。

我们编写的此套《单字放大本》，旨在帮助书法爱好者规范、便捷地学习经典碑帖。本套图书从经典碑帖中精选有代表性的原字加以放大，展示细节，使读者可以充分揣摩和领会碑帖中的笔意和使转。书中首先对基本笔法加以图解，随后将例字按结构规律分类排列。通过对本书的学习，可让学书者由浅入深，渐入佳境。同时书后还附有精心选编的常用例字和集字作品，可为读者由单字临习到作品创作架起一座坚实的桥梁。

本册从唐楷《颜真卿颜勤礼碑》中选字放大。

颜真卿（709—785），字清臣，京兆万年（今陕西西安）人，官至平原太守，历迁刑部尚书、太子太师，封鲁郡开国公，故后世称其为"颜鲁公"。颜真卿书法以楷书著称，与欧阳询、柳公权、赵孟頫并称为"楷书四大家"。

《颜勤礼碑》全称《秘书省著作郎夔州都督府长史上护军颜君神道碑》。此碑碑主颜勤礼乃颜真卿曾祖父，内容主要记述了颜勤礼的生平履历及颜氏在唐王朝的业绩，由颜真卿撰书并刊立此碑。该碑四面环刻，存书三面。今残石高 175 厘米，宽 90 厘米，厚 22 厘米。碑阳 19 行，碑阴 20 行，满行 38 字；碑侧 5 行，满行 37 字。原石现藏于西安碑林。

《颜勤礼碑》为颜真卿晚年个人风格成熟时所书，此碑笔力劲健，雍容大气；点画粗细分明，厚实沉着；结体宽博外拓，体方势圆，充分体现了颜体的独特风格。

目　　录

一、《颜真卿颜勤礼碑》基本笔法详解

　　《颜真卿颜勤礼碑》端庄豁达，巧拙相生，是唐楷中较规范的代表作之一，也是临习颜体楷书不可缺少的法帖。我们从基本笔画入手，介绍其基本笔法及其变化规律，以利于初学者学习。

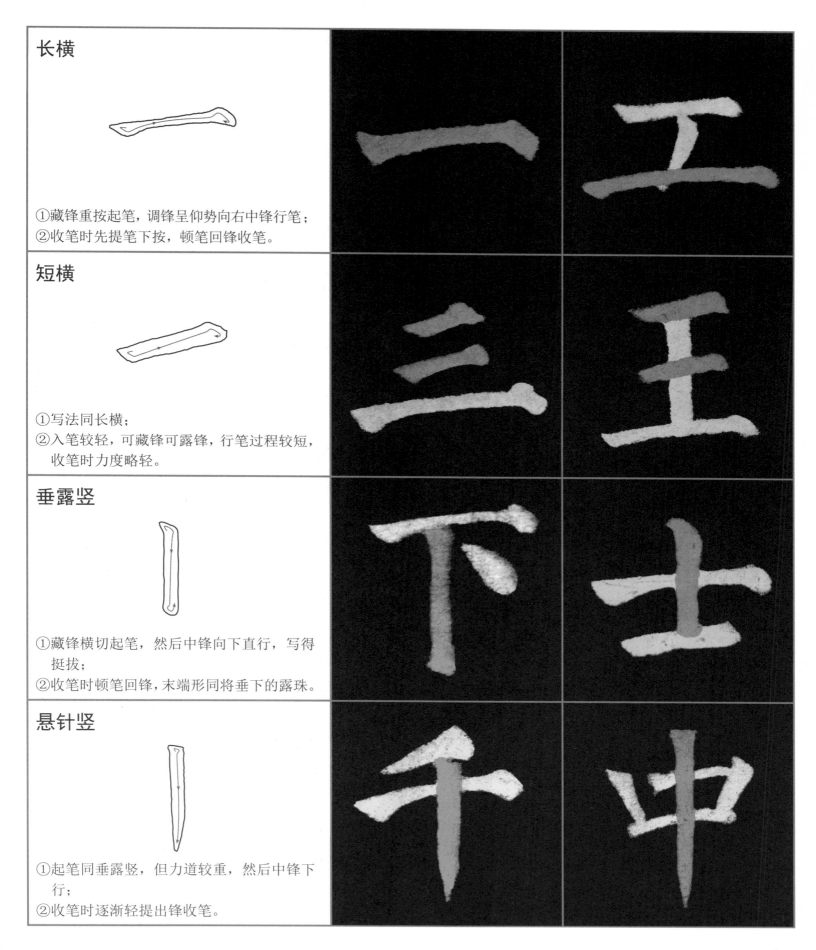

长横		
①藏锋重按起笔，调锋呈仰势向右中锋行笔； ②收笔时先提笔下按，顿笔回锋收笔。		
短横		
①写法同长横； ②入笔较轻，可藏锋可露锋，行笔过程较短，收笔时力度略轻。		
垂露竖		
①藏锋横切起笔，然后中锋向下直行，写得挺拔； ②收笔时顿笔回锋，末端形同将垂下的露珠。		
悬针竖		
①起笔同垂露竖，但力道较重，然后中锋下行； ②收笔时逐渐轻提出锋收笔。		

短撇		
①藏锋斜切起笔，笔力较重； ②调锋向左下快速撇出。	父	佐
斜弧撇		
①写法同短撇； ②行笔过程较长，速度较慢，弧度略大。	少	尹
斜直撇		
①写法同斜弧撇； ②弧度略小。	兖	老
竖撇		
①藏锋斜切起笔，提笔调锋后先向下中锋写 　一竖； ②至中段后逐渐偏左下撇出。	月	疾
回锋撇		
①写法同竖撇，中段略有弧度； ②收笔时先重顿然后向上回锋收笔。	成	風

斜捺

①藏锋起笔，向右下行笔，笔力逐渐加重；
②捺脚处先重顿，再提笔水平向右出锋收笔。

弯头斜捺

①藏锋起笔，由下向上短暂行笔；
②写法同斜捺。

平捺

①藏锋起笔，形状较方；
②写法同斜捺，但笔画的倾斜角度较小。

弯头平捺

①起笔同弯头斜捺，笔力较重，弯头较大；
②写法同平捺。

斜点

①露锋起笔，行笔由轻至重；
②收笔时重按回锋收笔，形态饱满。

竖点		
①藏锋横切起笔，向下行笔，笔力渐重； ②顿笔回锋收笔。		
撇点		
①写法同短撇； ②起笔较重，行笔过程短促。		
捺点		
①写法同斜点； ②形态细长。		
挑点		
①露锋下切起笔，重按后提笔向右上轻提， 　出锋收笔； ②整体由下向上行笔，如同短小的挑画。		
挑		
①藏锋或露锋起笔，向右下重顿，然后提笔 　向右上行笔； ②逐渐轻提，出锋收笔。		

横折 ①先写一横，注意起笔稍重，渐行渐提； ②至转折处顿笔调锋下按，顺势写一竖，竖要写得粗壮，且有明显弧度。	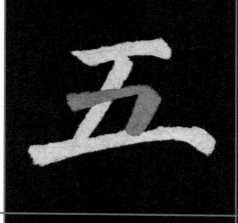	
竖折 ①先写一短竖，注意线条的粗细变化； ②至转折处提笔调锋写一横，注意提笔，且稍有弧度。		
撇折 ①先写一撇，行笔由重变轻； ②至转折处顿笔调锋写一横，逐渐轻提出锋收笔。		
横折撇 ①横折撇是横和斜撇的组合； ②注意转折处提笔下按，形成厚实的形态。		
横折折撇 ①横折折撇是横折和横折撇的组合； ②注意转折处速度要放慢，以及把握行笔轻重变化的节奏。		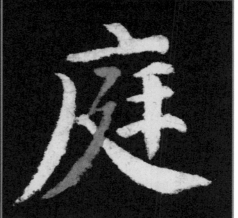

横钩

①先写一长横，线条较细，笔力较轻；
②至转折处顿笔调锋，然后向左下迅速出锋
　收笔。

竖钩

①先写一长竖；
②至钩处顿笔向上回锋蓄势，调锋向左出钩
　收笔。

弯钩

①写法同竖钩；
②外拓的弧度更大，笔力更重。

竖弯钩

①先写一竖，向左下行笔；
②至转折处提笔调锋向右，保持中锋行笔，
　稍有弧度；
③收笔时先向左回锋蓄势，再向上出锋收笔。

戈钩

①藏锋起笔，向右下取弧势行笔；
②至钩处向右上稍回，再快速向上出锋收笔。

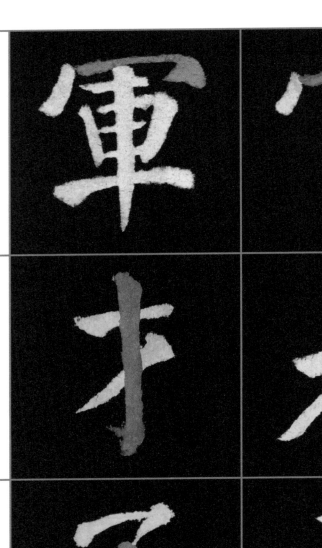

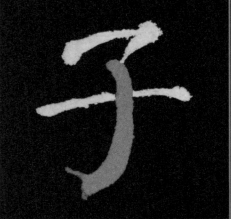

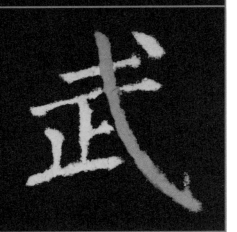

卧钩 ①露锋轻起，向右下弧势行笔，笔力渐重； ②至钩处先向左稍回，然后向左上出钩收笔。	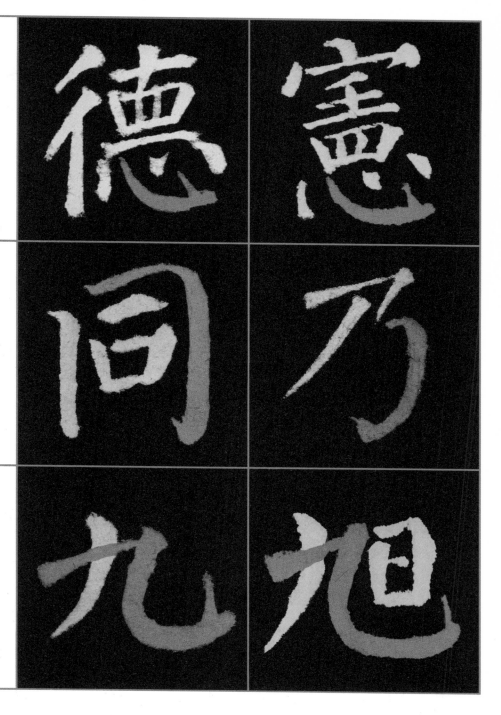	
横折钩 ①先写一横，或长或短； ②至转折处，顺势向下写一竖钩或弯钩。		
横折弯钩 ①先写一横，笔力由重到轻，稍带弧度； ②至转折处提笔下按调锋，写一竖弯钩，注意笔画的开张延展。		

二、主笔法

1. 横为主笔

横为主笔的字，横画在全字中起平衡作用，通常写得较其他笔画厚重。在字中的排列因字而异，通常置于上、中、下部。书写时除注意把握好左右两边的平衡外，还要注意左低右高的角度不尽相同。

一

二

工

三

士

上　王　五　方　主　右

2. 竖为主笔

竖为主笔的字，竖画在全字中起支撑作用。通常在字的中部且较其余笔画粗壮，以悬针竖居多。一般下部的延伸部分比上部稍长。书写时除把握好位置居中外，还要保持上下的垂直，收笔时提锋向中宫收缩，使笔末尖处居中位置。

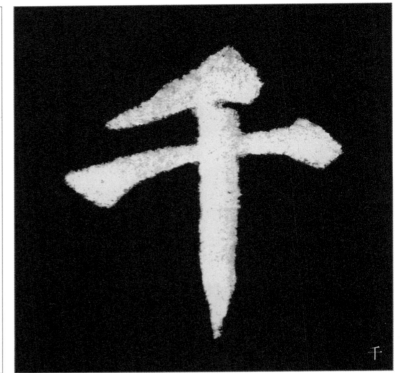

千

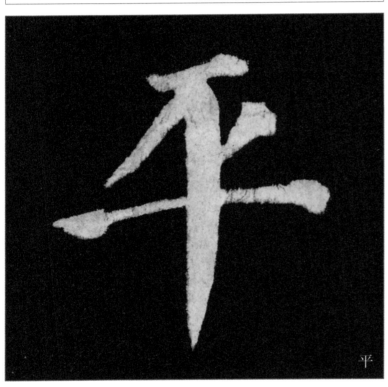

平

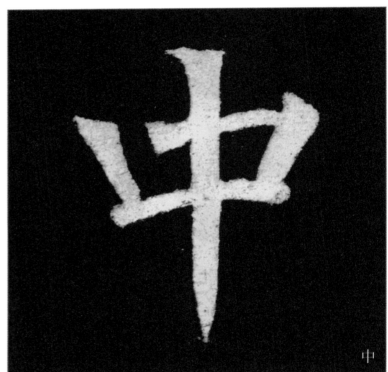

中

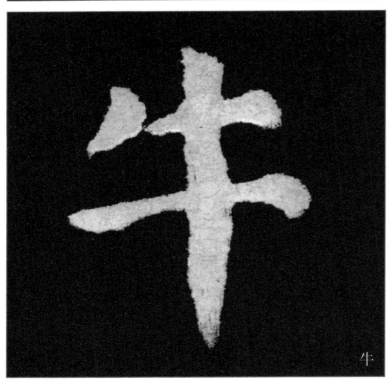

牛

聿

3. 撇为主笔

　　撇为主笔的字，通常是左伸右缩，故在结字上多是左简右繁状，其位置既可能置于左部亦可能置于右部，因字而异分别呈竖撇或斜撇状，一般稍长的撇纤细，稍短的撇厚重。书写时除注意撇画长、短、粗、细的变化外，还要注意斜势与弧势的变化。

少

左

在

尹

老

4. 捺为主笔

　　捺画为主笔的字分斜捺和平捺两类，斜捺多呈弧状，捺脚收笔果断，平捺倾斜的程度与斜捺相似。运笔时注意波折的变化，收笔时捺脚多呈燕尾状。书写时除注意弧度的大小与波折的适度外，还要注意对捺脚的不同处理。

人

入

又

天

太

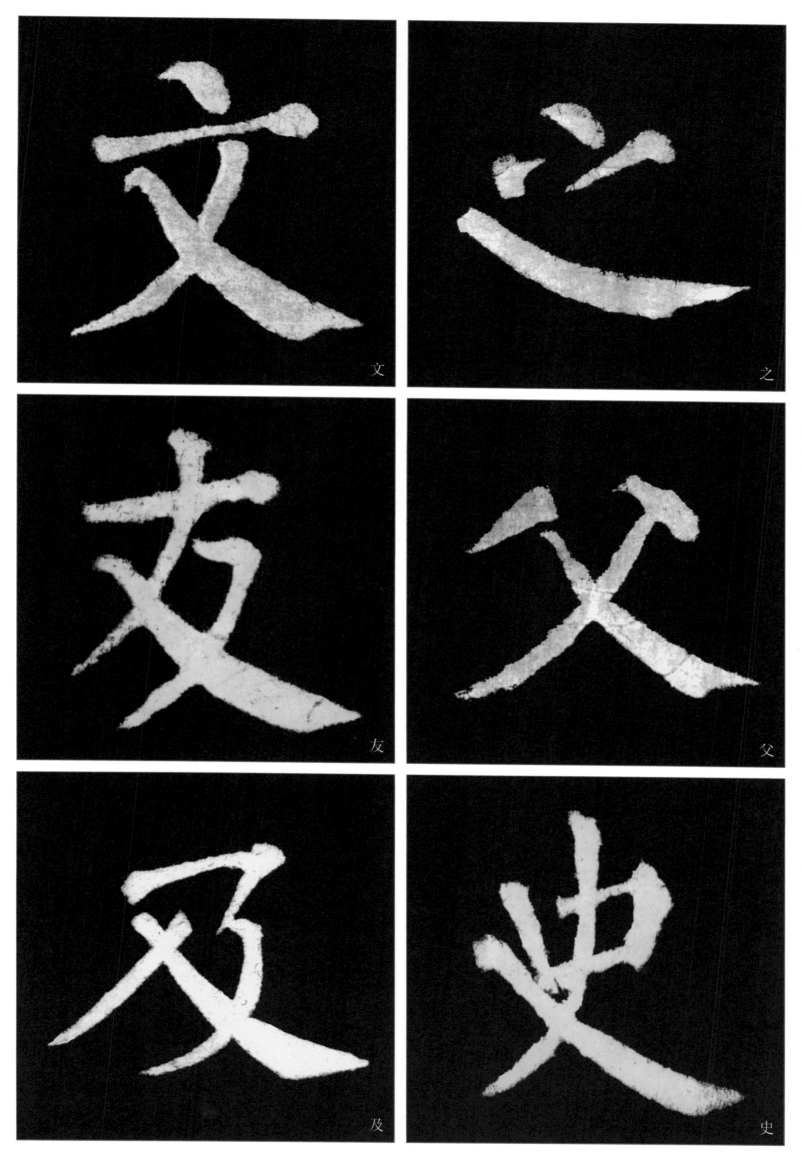

文　之

友　父

及　史

13

5. 钩为主笔

　　写竖钩为主笔的字时要注意竖画有弧线与直线的变化，钩脚亦有上挑与平推的变化；戈钩为主笔的字，通常是左繁右简，左密右疏且衔接紧密，要处理好左右之间的避让关系；卧钩为主笔的字，通常钩画写得厚重，环转圆润，对钩脚的处理尤为重要。

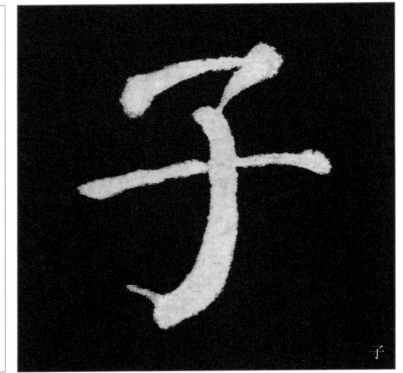

子

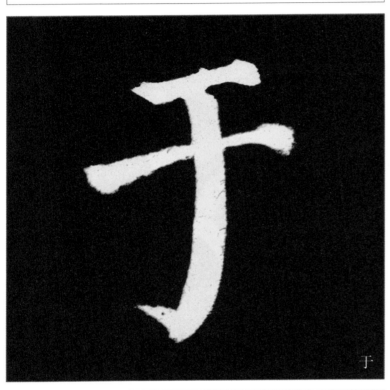

于

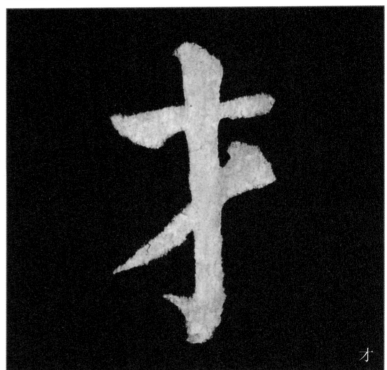

才

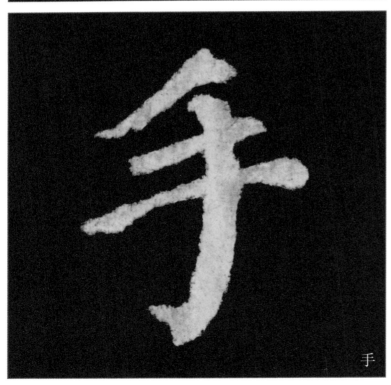

手

月

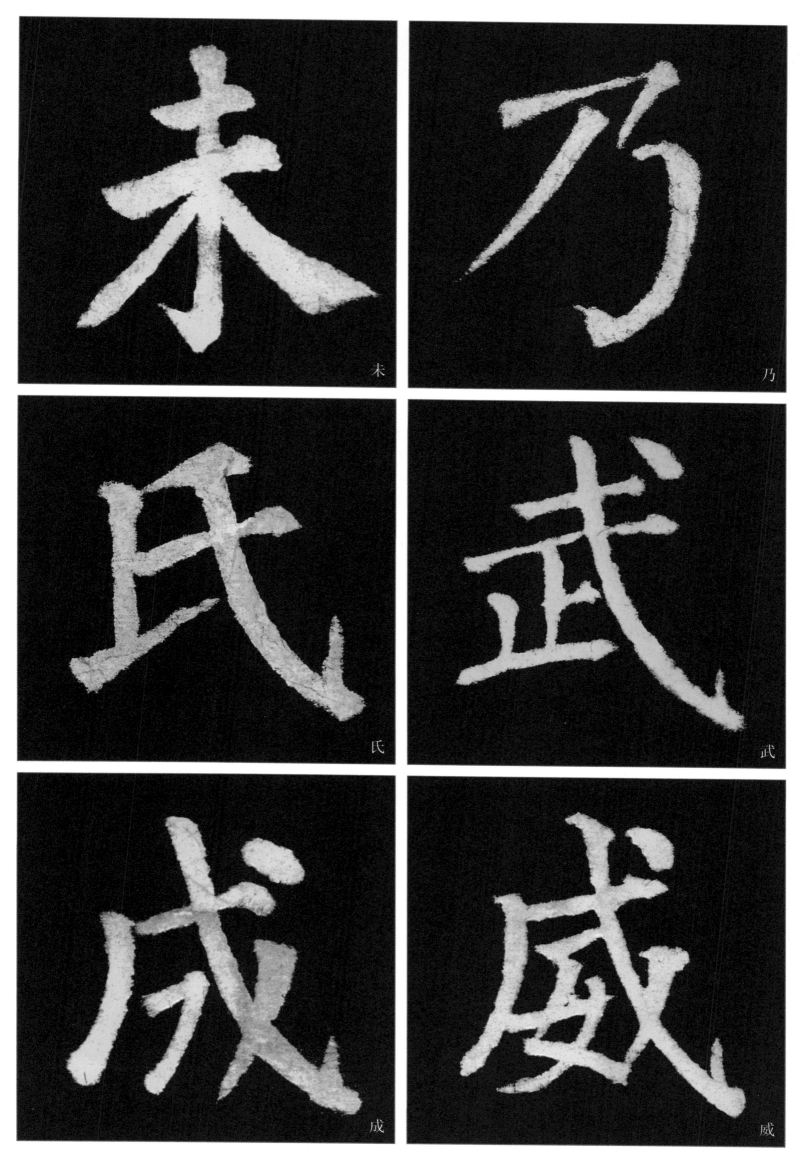

未

乃

氏

武

成

威

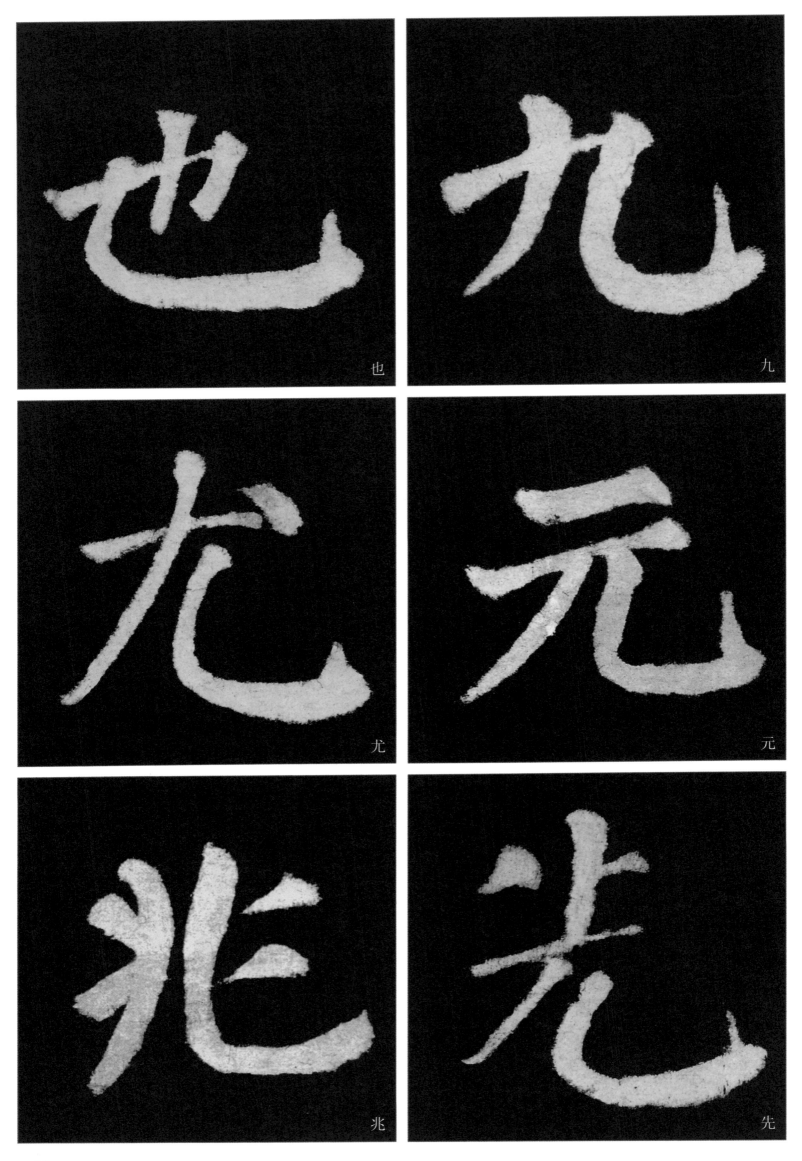

也

九

尤

元

兆

先

16

三、偏旁部首

1. 左偏旁

　　左偏旁是左右结构的字中，位于字左边的偏旁。由于汉字的构造特点，左偏旁所属的字最多。左偏旁一般笔画较少，占据整个字的空间和分量也较小，多占字的三分之一左右。左偏旁在书写时，其左边的笔画往往伸展，而右边的笔画收缩，这样和右部的搭配就比较和谐。

仁

仕

代

作

佐

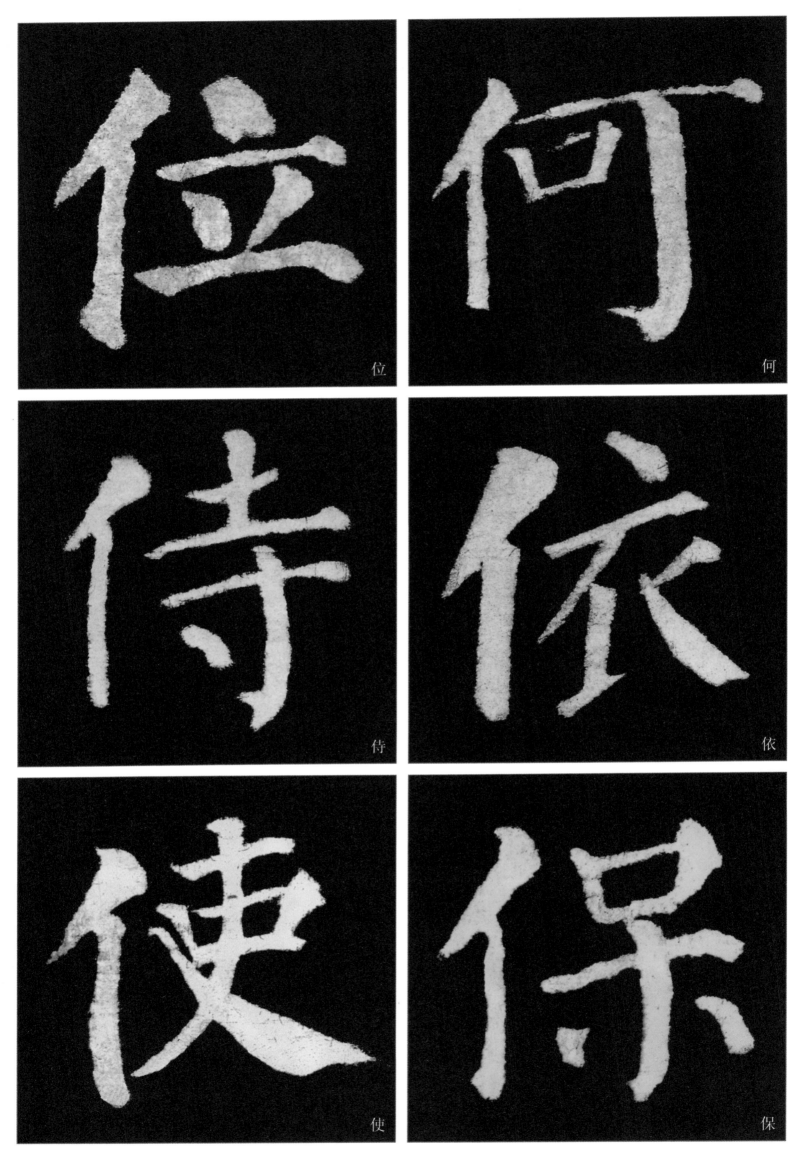

位

何

侍

依

使

保

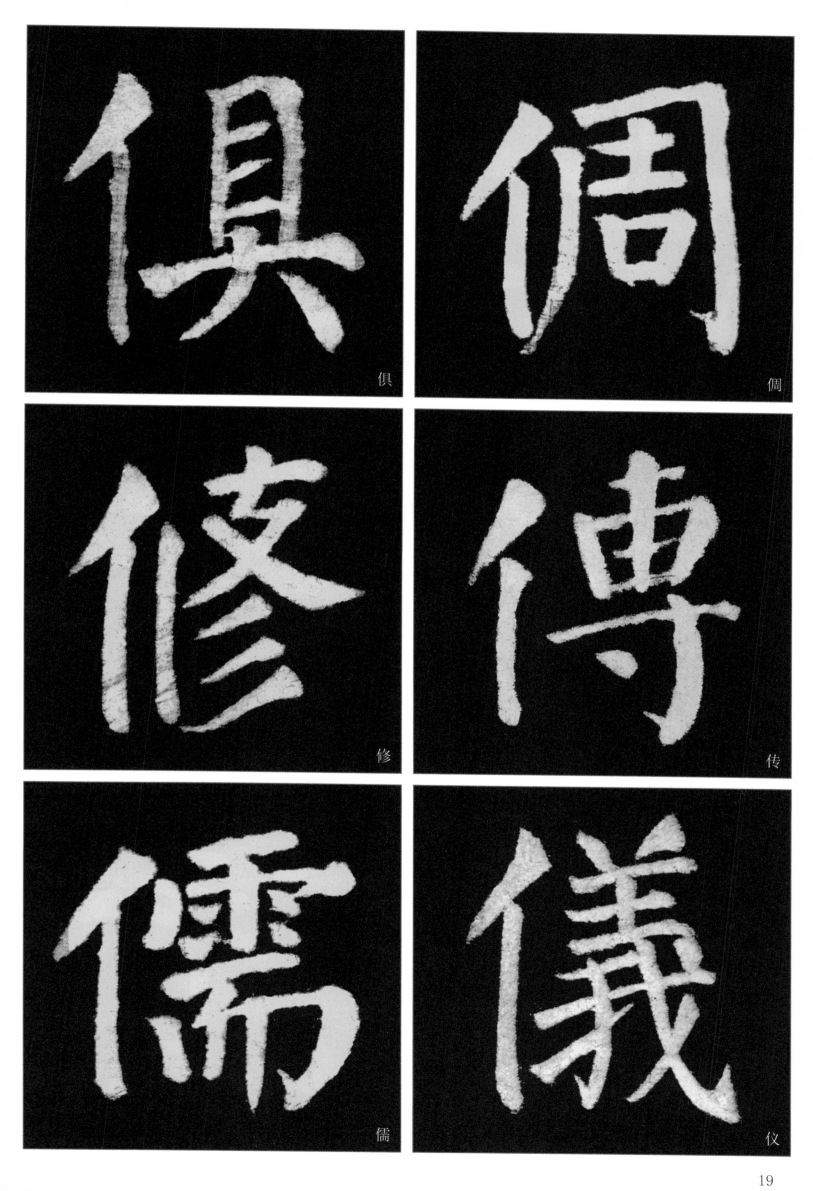

俱

偶

修

传

儒

仪

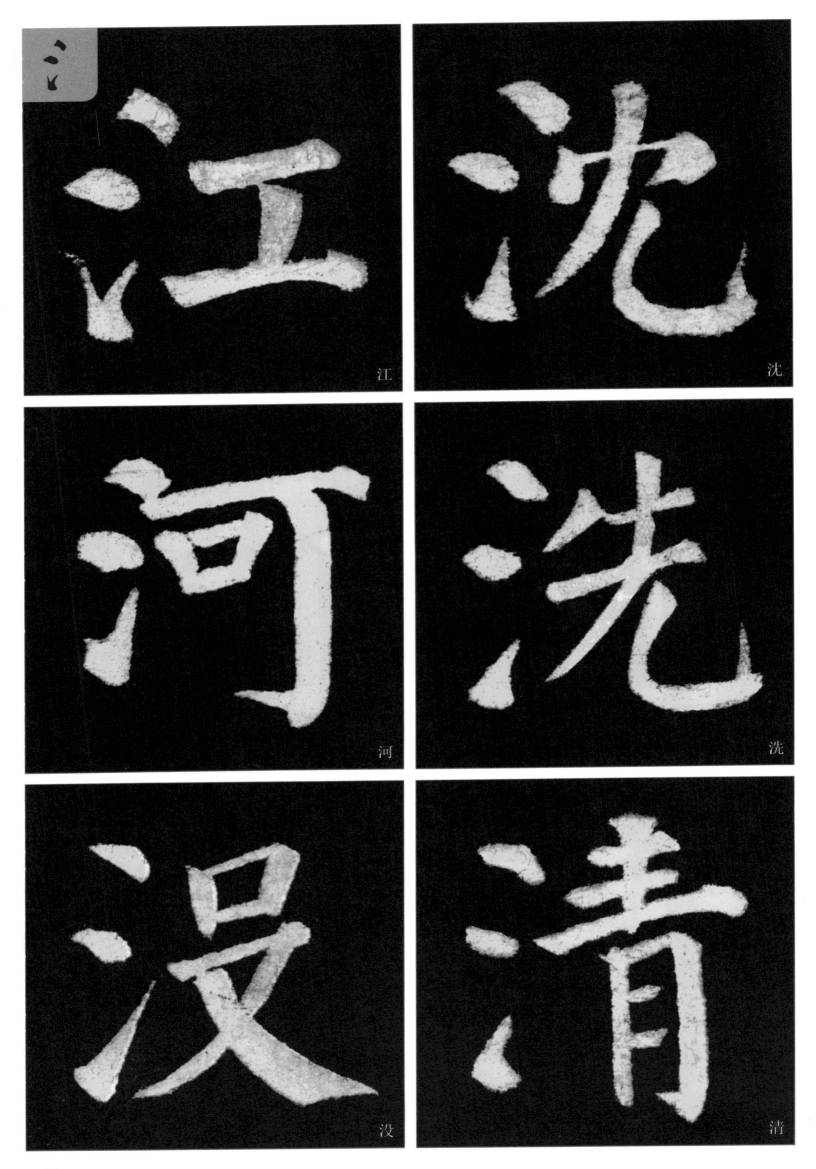

江

沈

河

洗

没

清

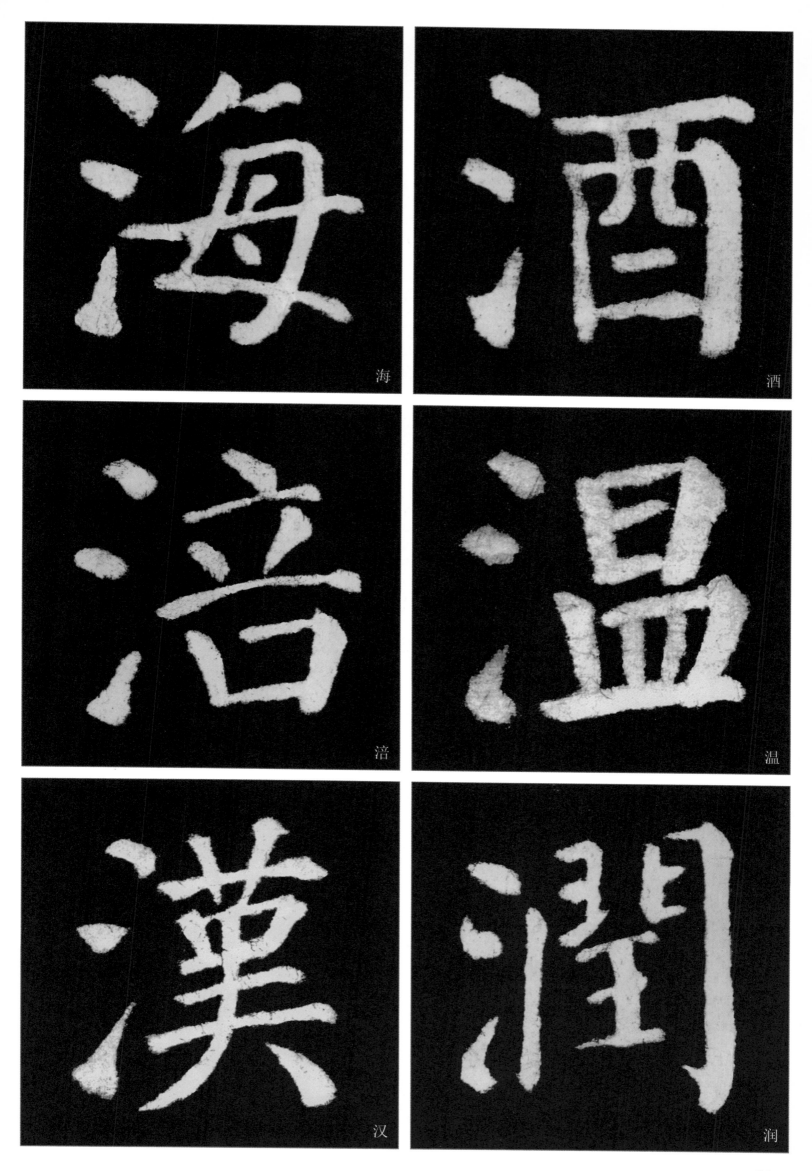

海

酒

涪

温

汉

润

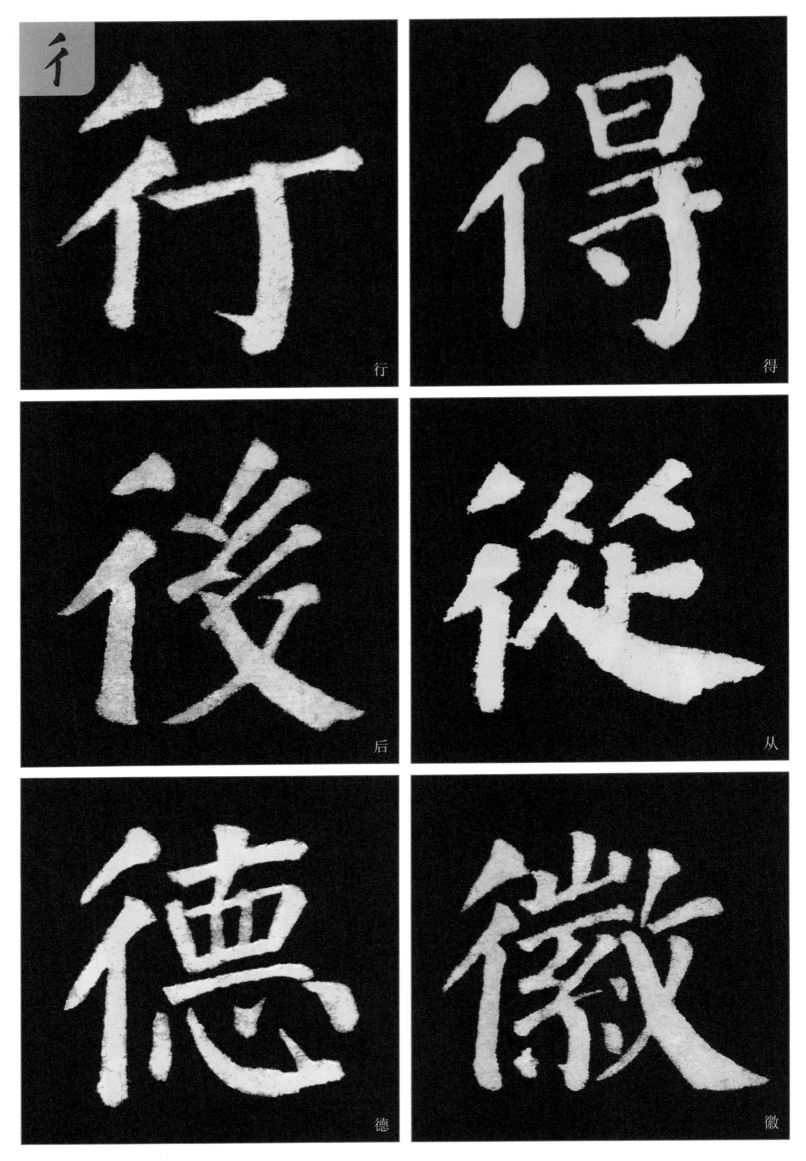

彳

行

得

後

從

德

徽

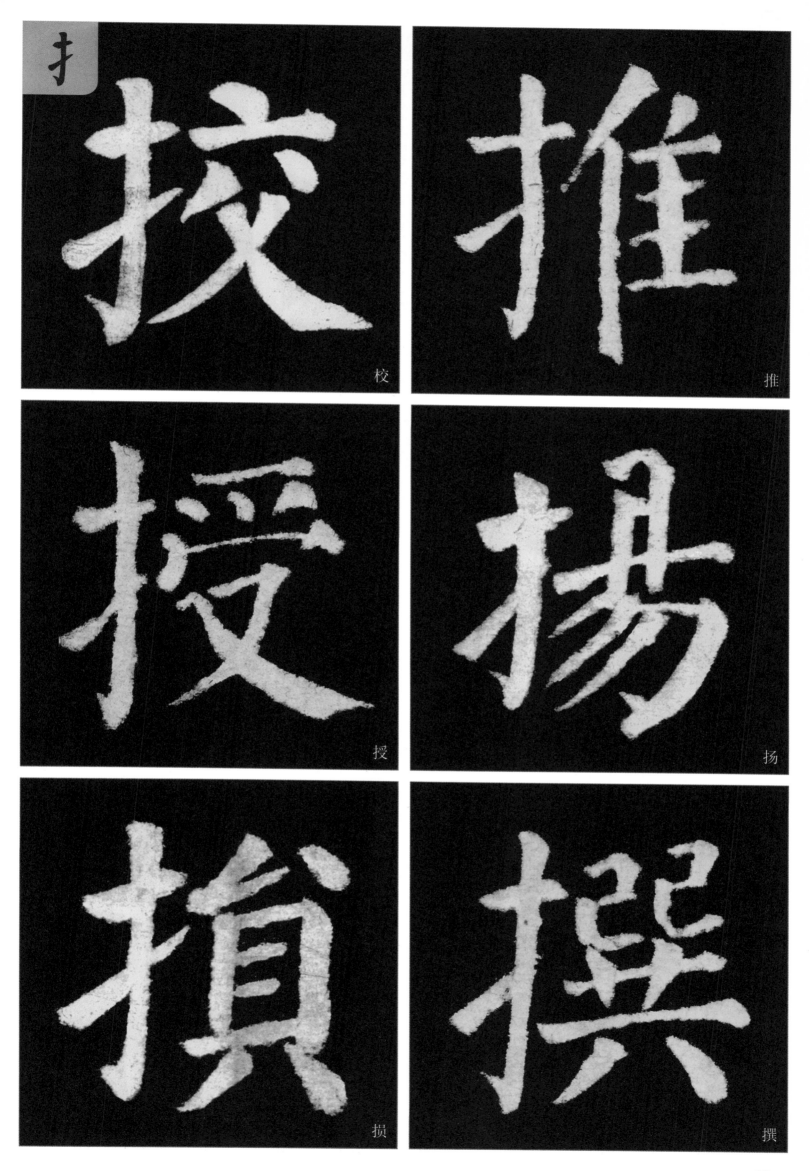

才

校

推

授

扬

损

撰

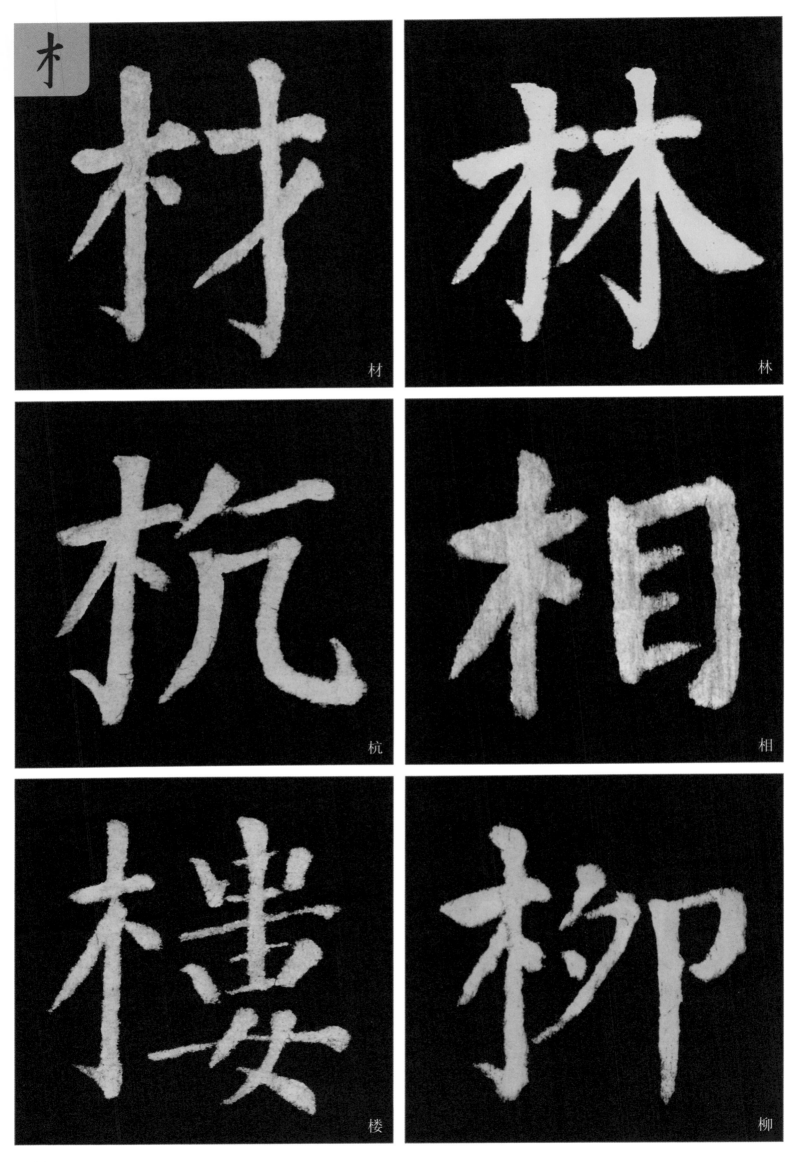

材

林

杭

相

楼

柳

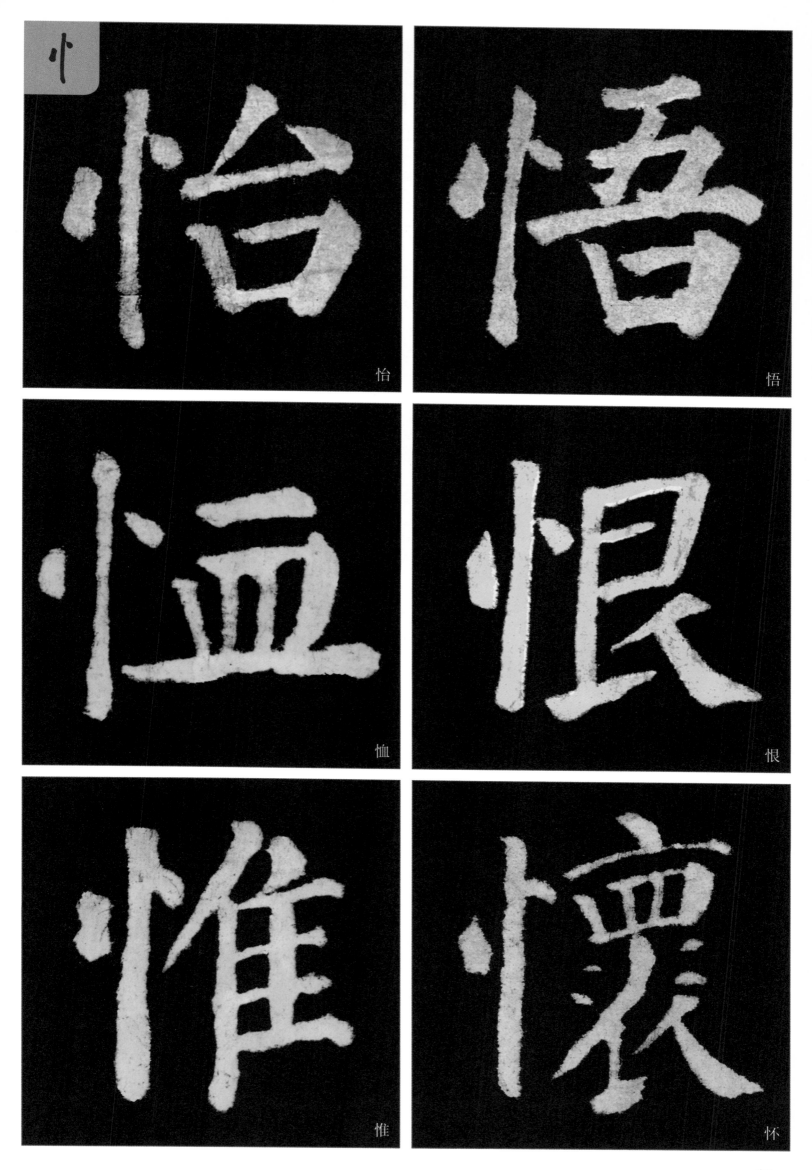

怡

悟

恤

恨

惟

怀

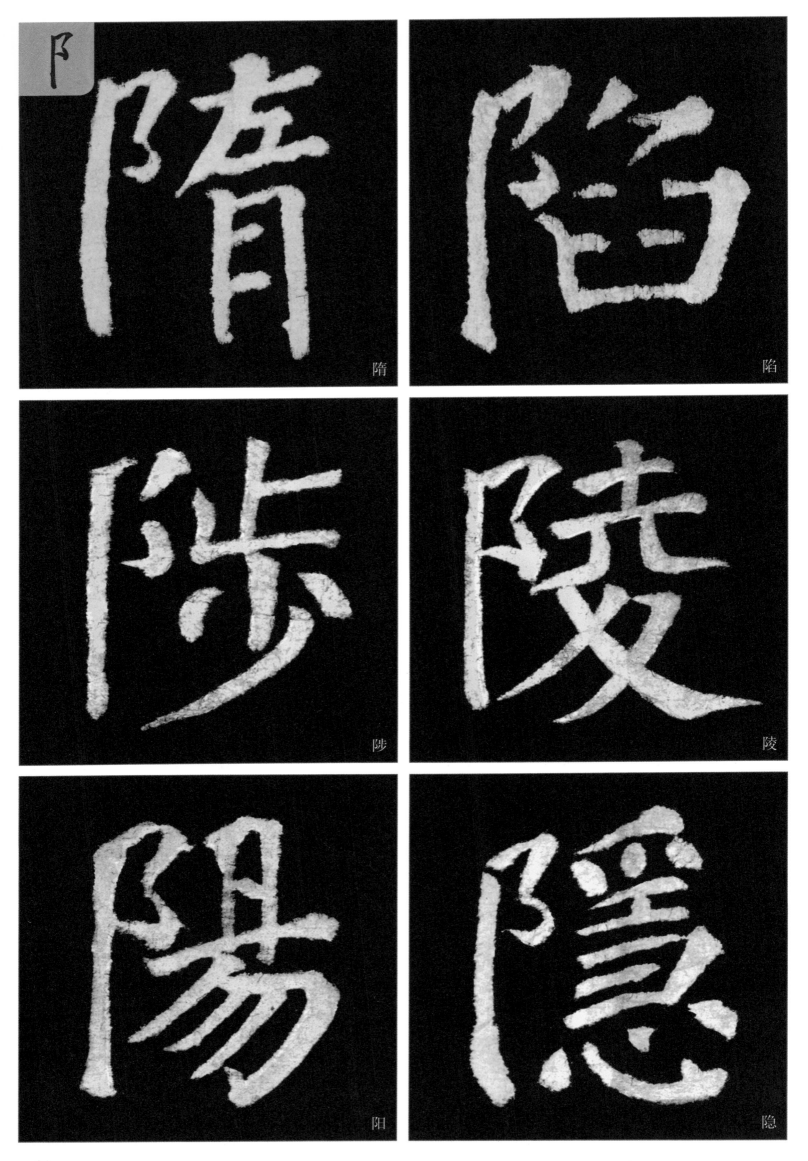

阝

隋　陷　陟　陵　阳　隐

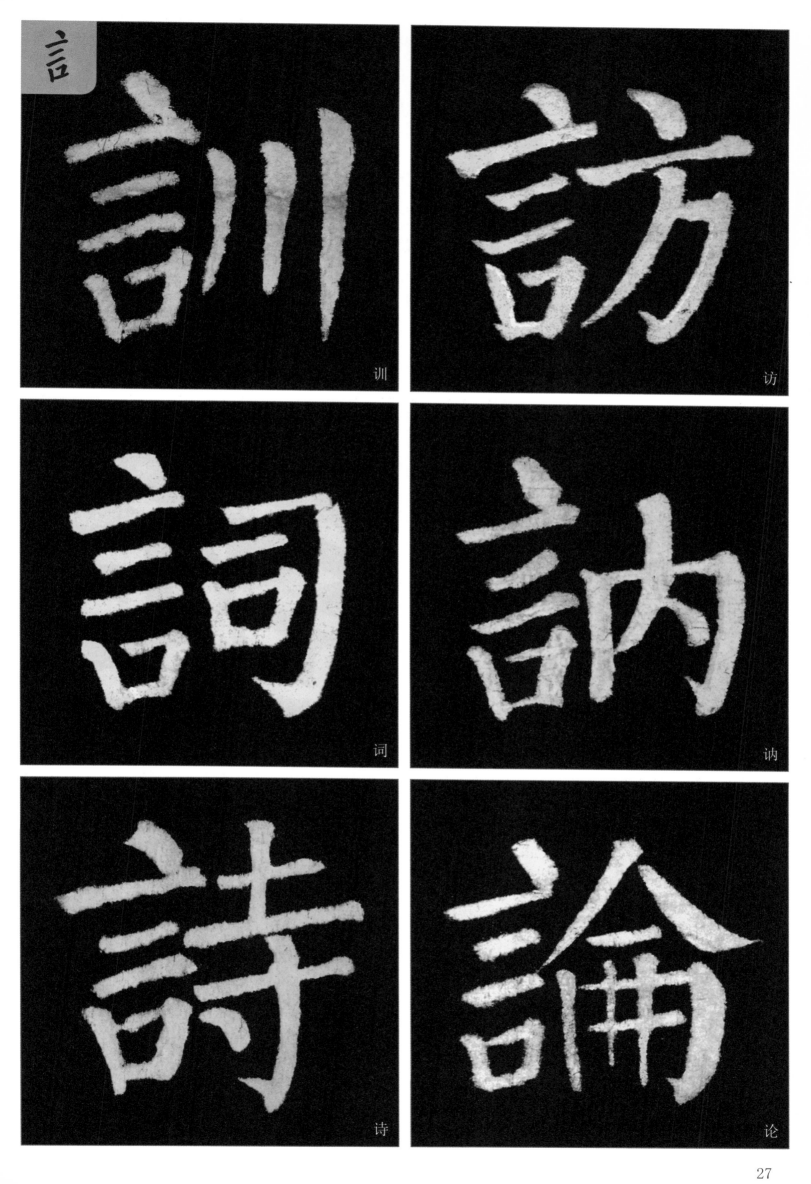

訓 训

訪 访

詞 词

訥 讷

詩 诗

論 论

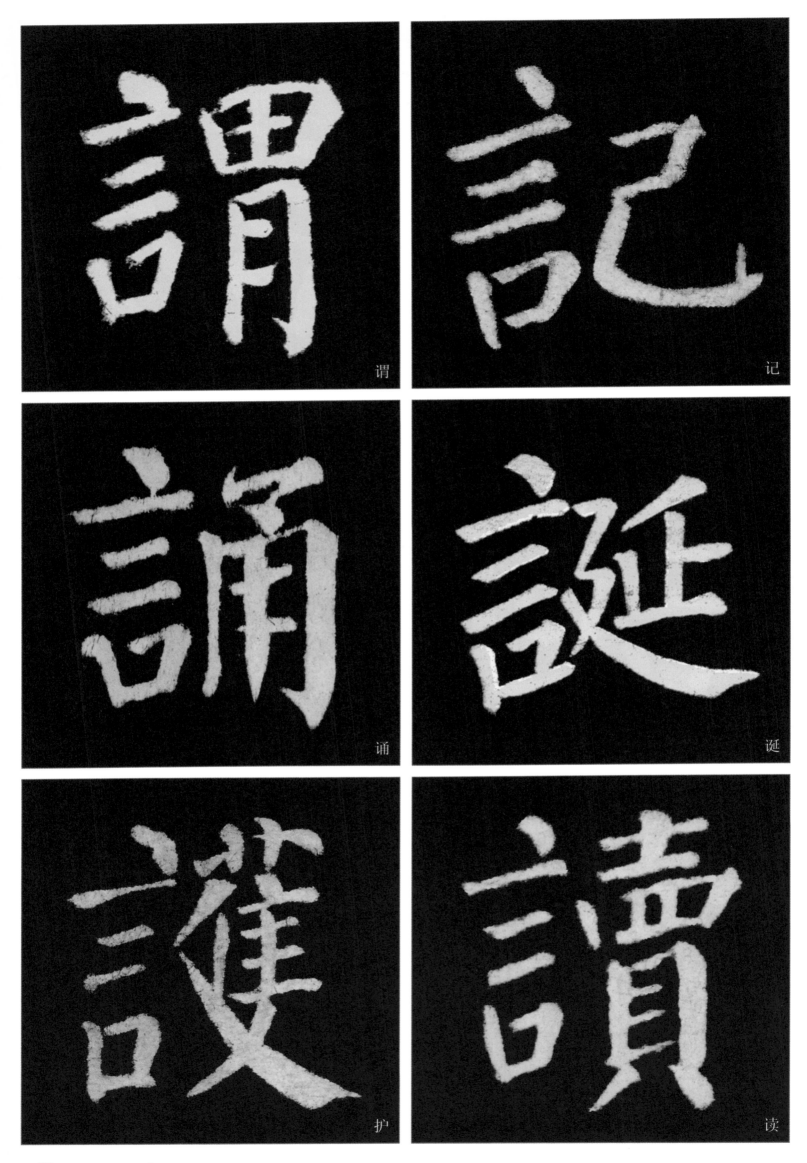

谓

记

诵

诞

护

读

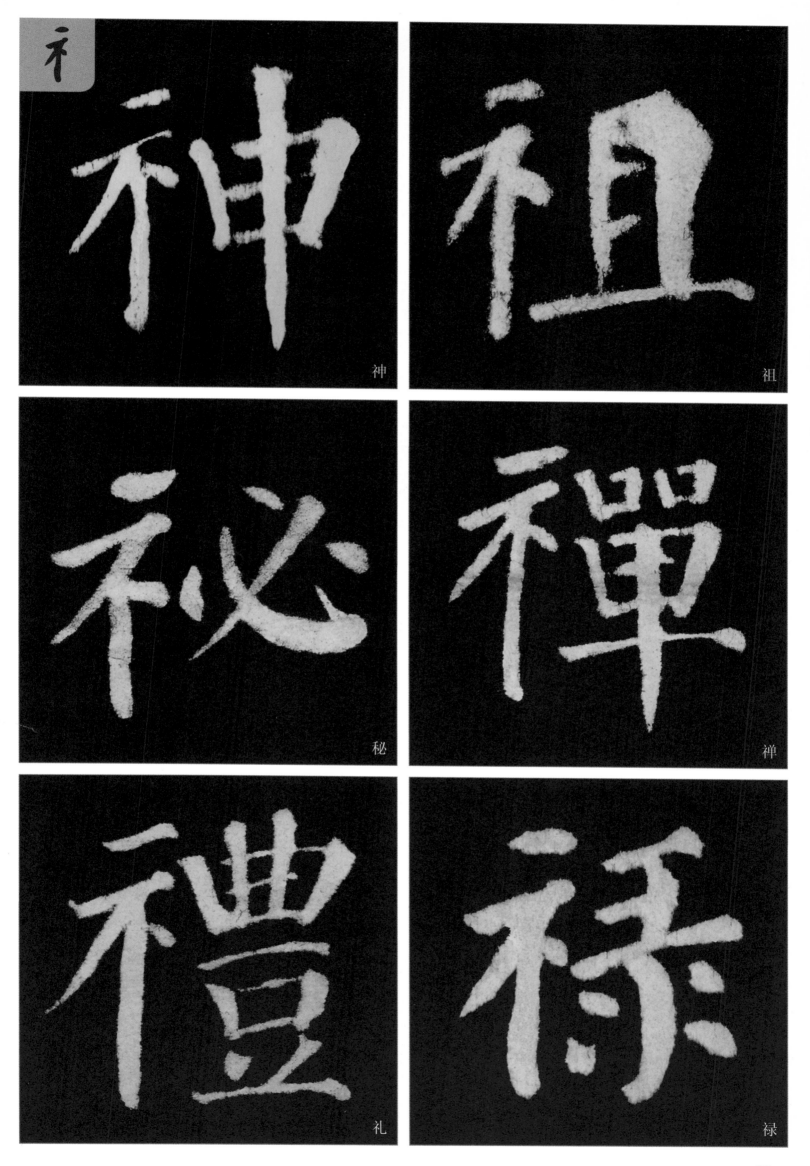

神　祖　秘　禅　礼　禄

29

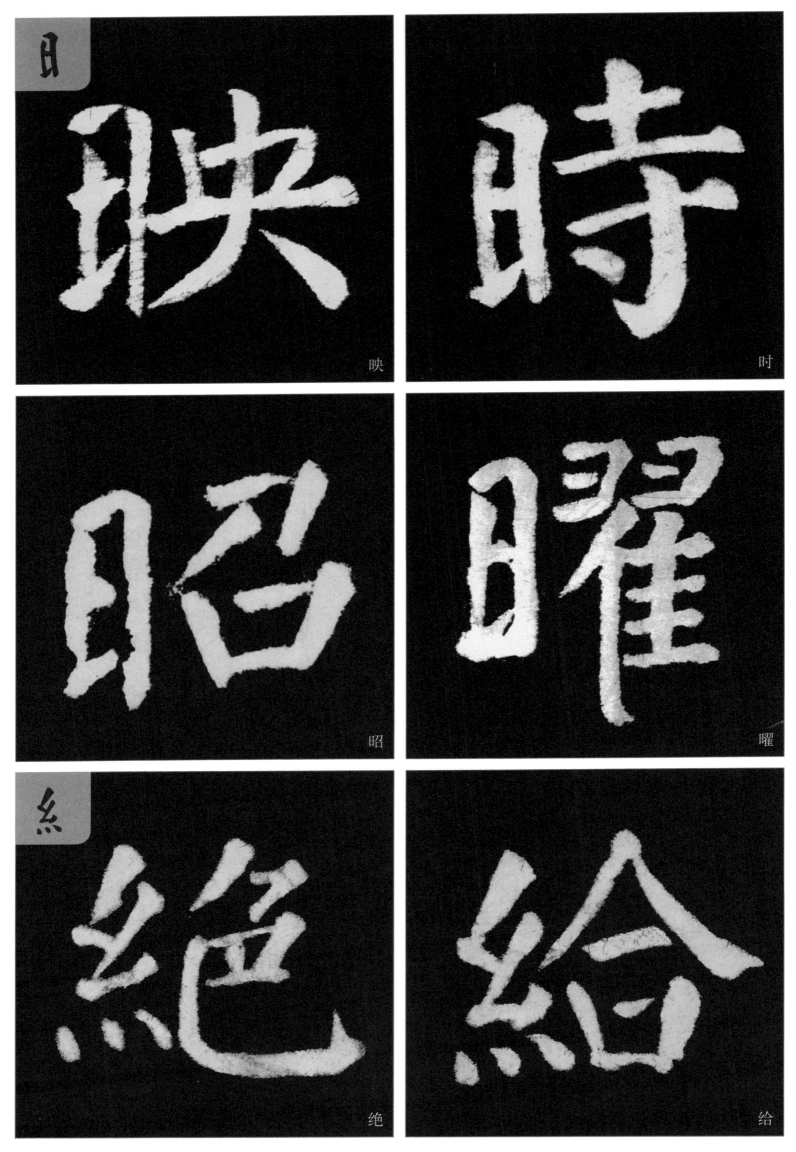

映

时

昭

曜

绝

给

30

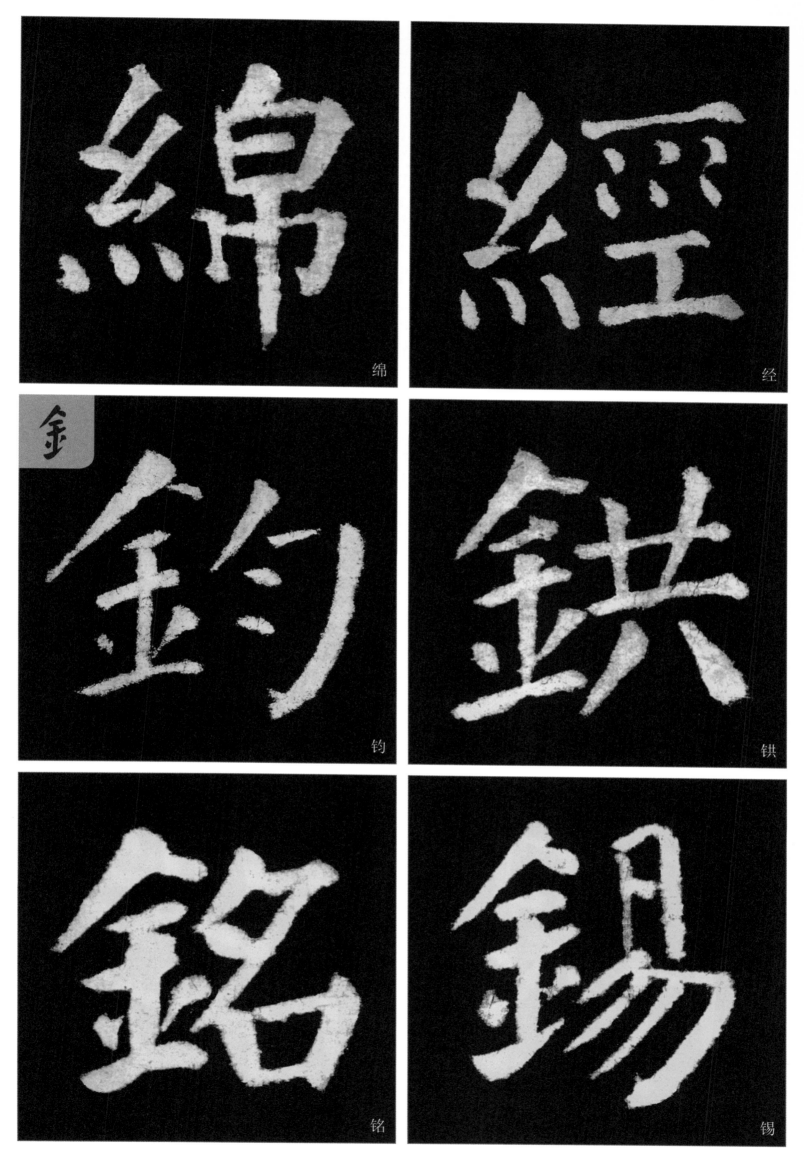

綿 绵

經 经

金

鈞 钧

鉷 鉷

銘 铭

錫 锡

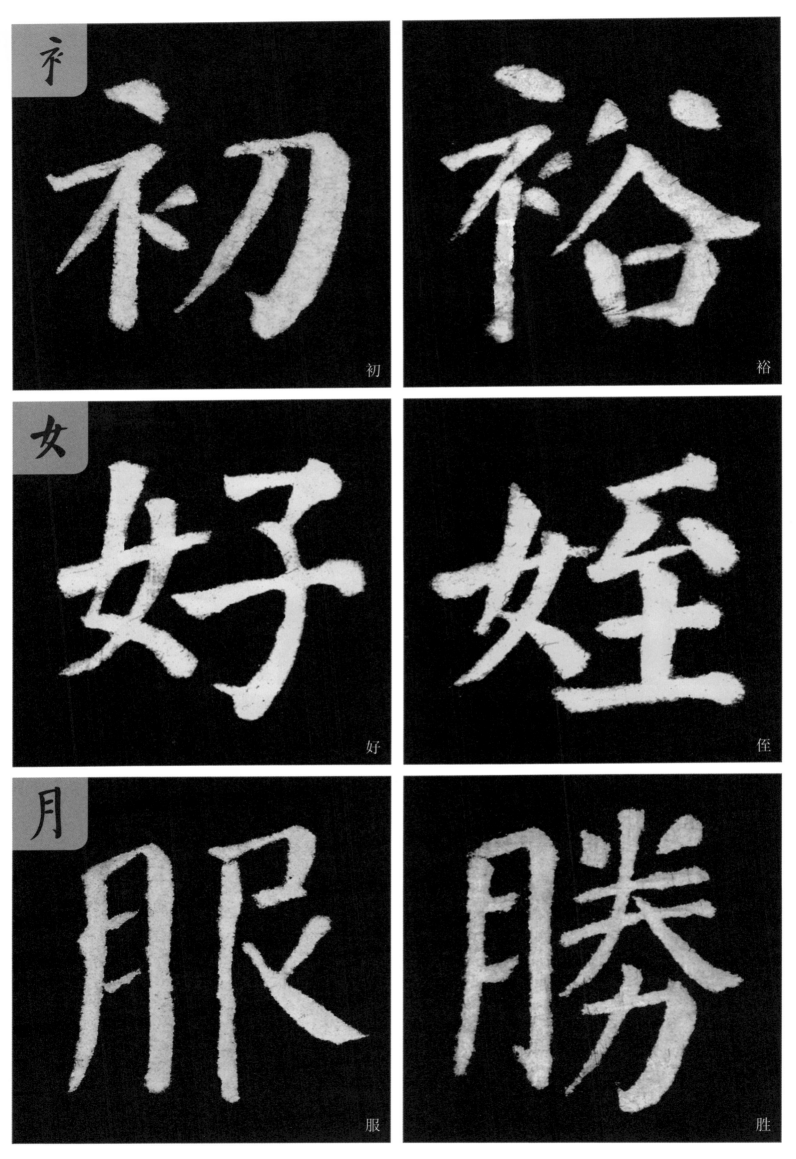

初

裕

好

侄

服

胜

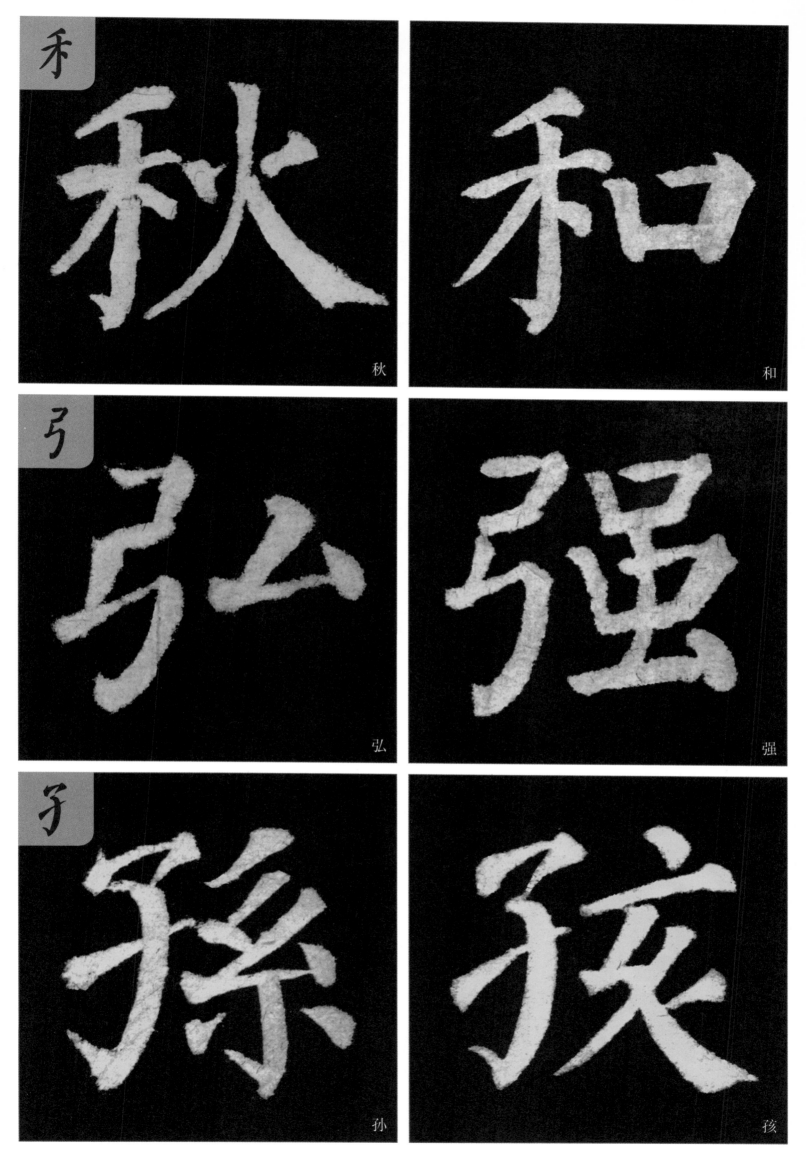

禾

弓

子

秋

和

弘

强

孙

孩

33

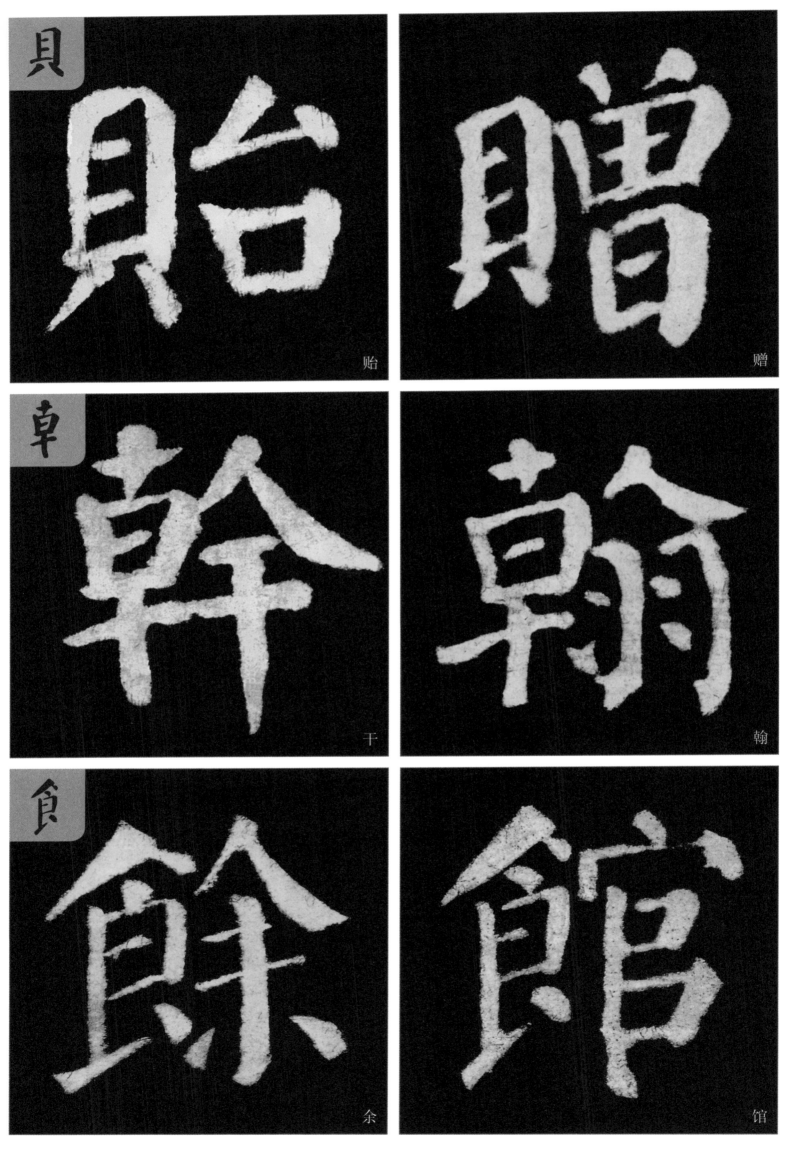

貝

貽

贻

贈

赠

卓

幹

干

翰

翰

食

餘

余

館

馆

2. 右偏旁

右偏旁是指在左右结构的字中，位于字右边的偏旁。由于汉字的书写习惯，右部一般都会比左边的部分写得较为舒展，用笔较重。如立刀旁的竖钩、右耳刀的竖画以及反文旁的最后一捺等，都写得粗壮有力，长而伸展，端正稳健，成为整字的主要部分。

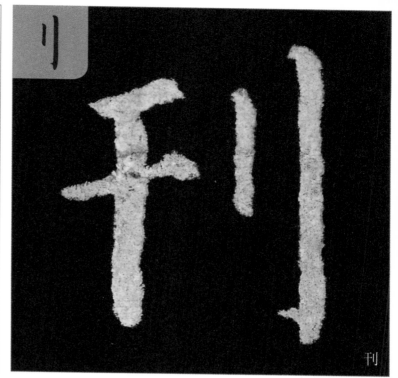

刊

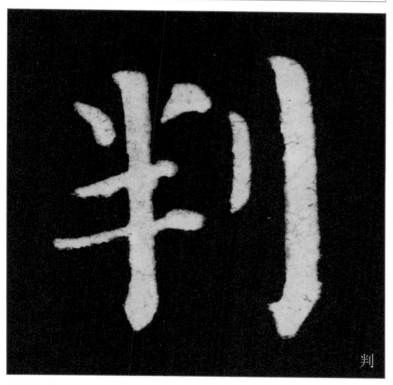

判

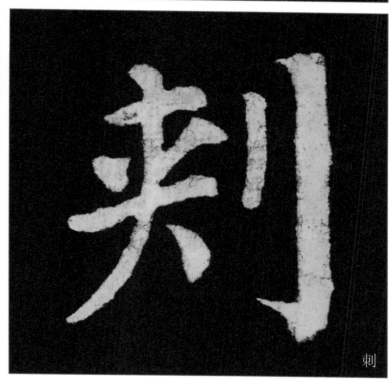

刺

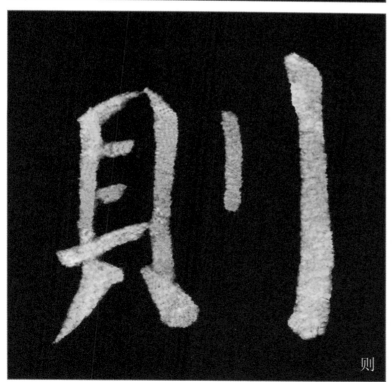

则

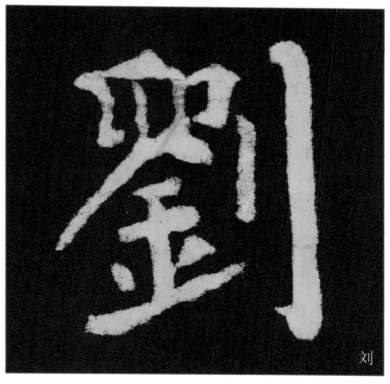

刘

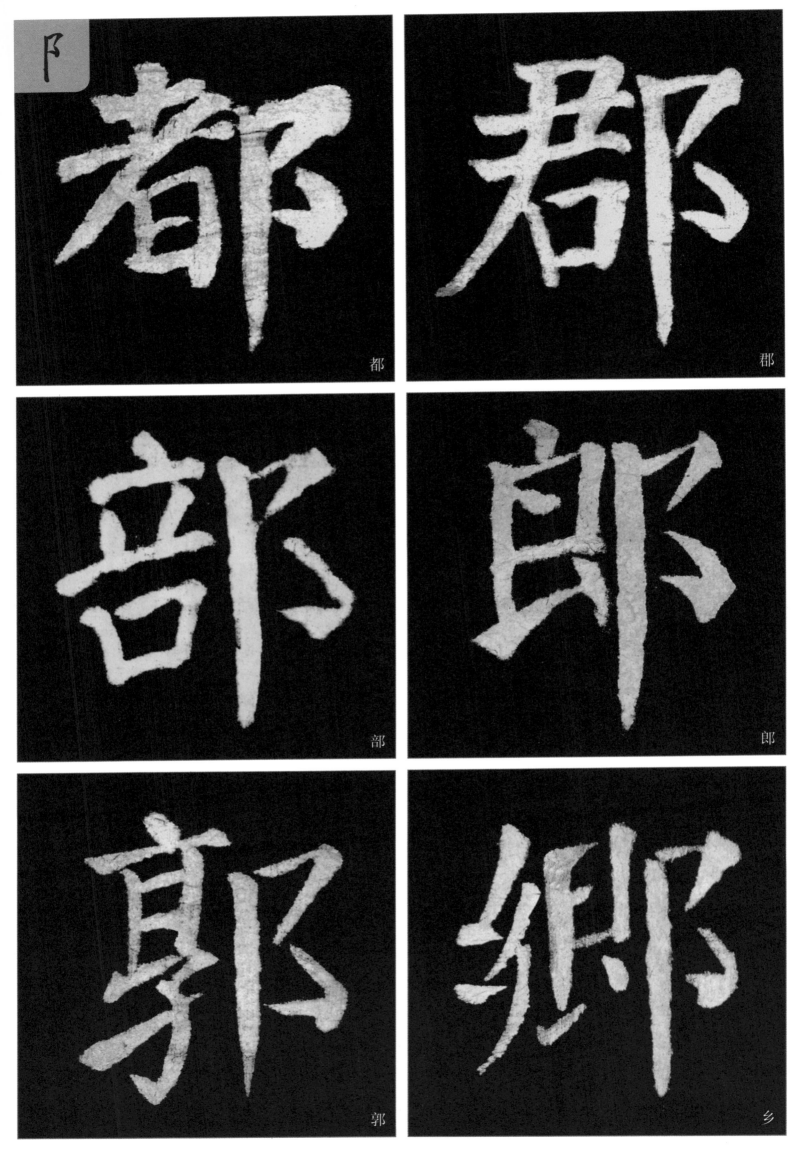

阝

都

郡

部

郎

郭

乡

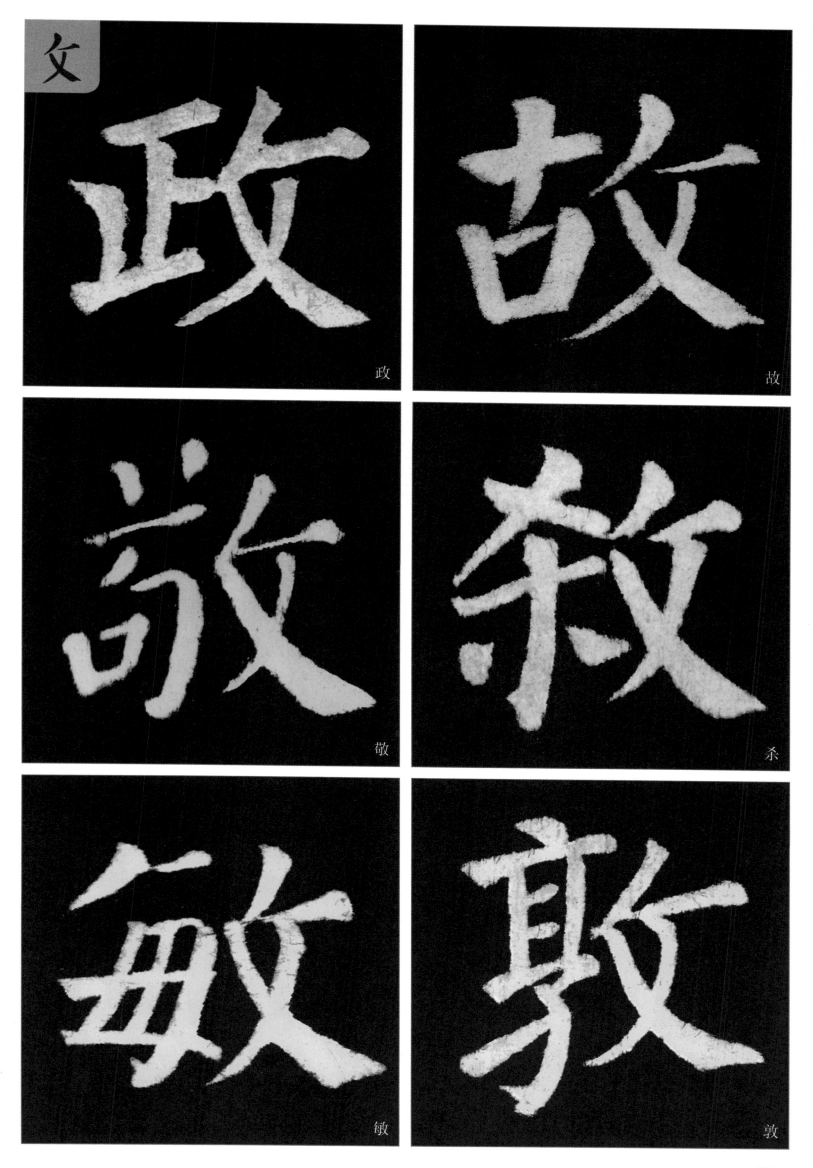

文

政

故

敬

杀

敏

敦

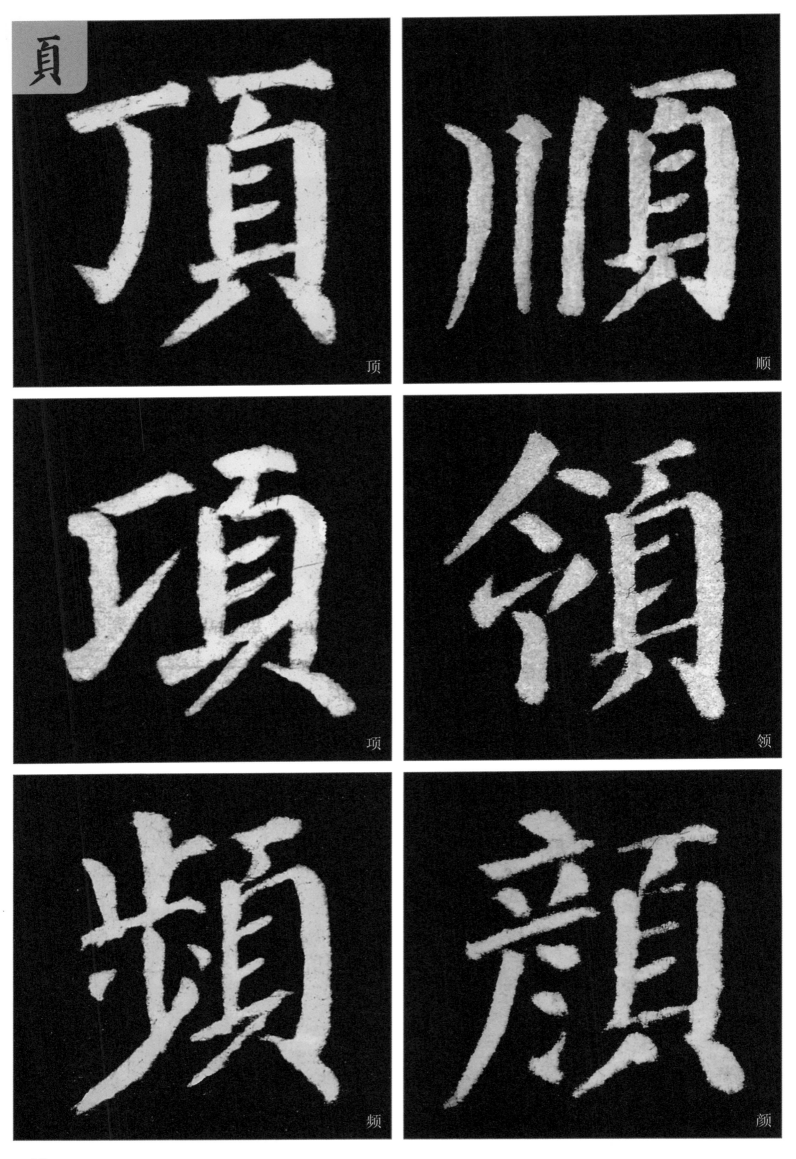

頁

顶

顺

项

领

频

颜

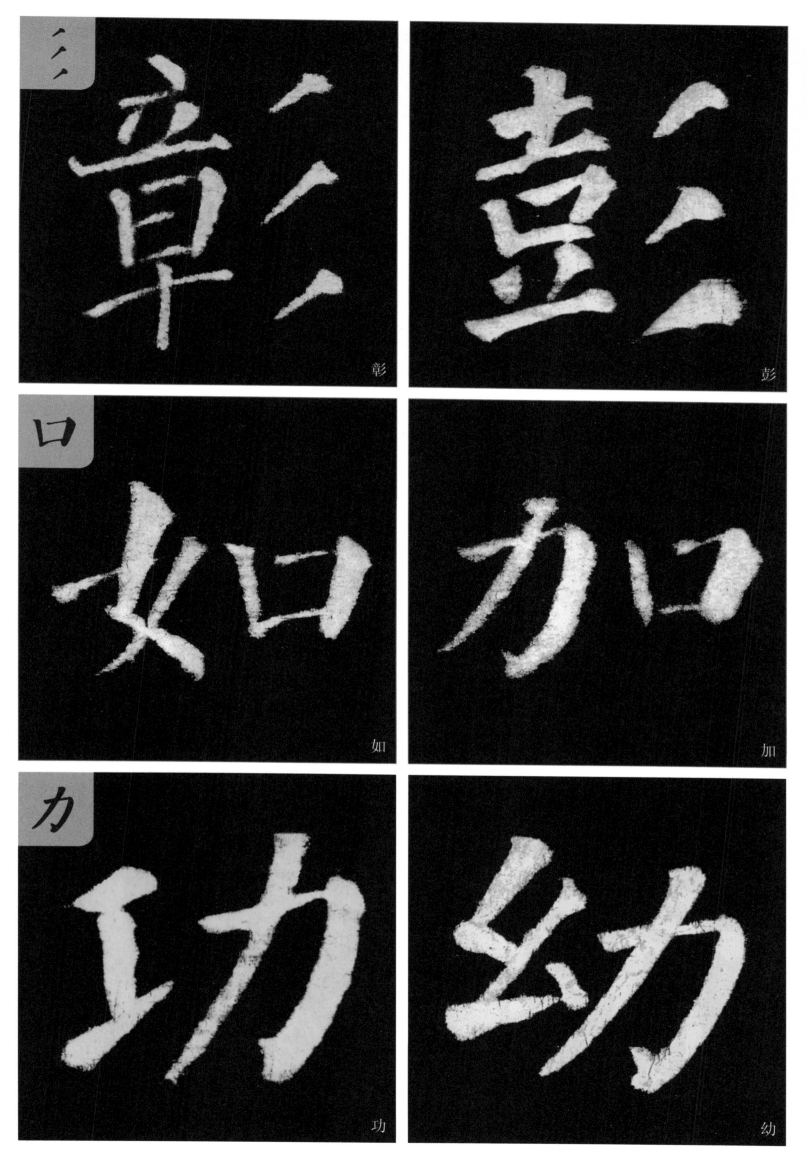

彰

彭

如

加

功

幼

39

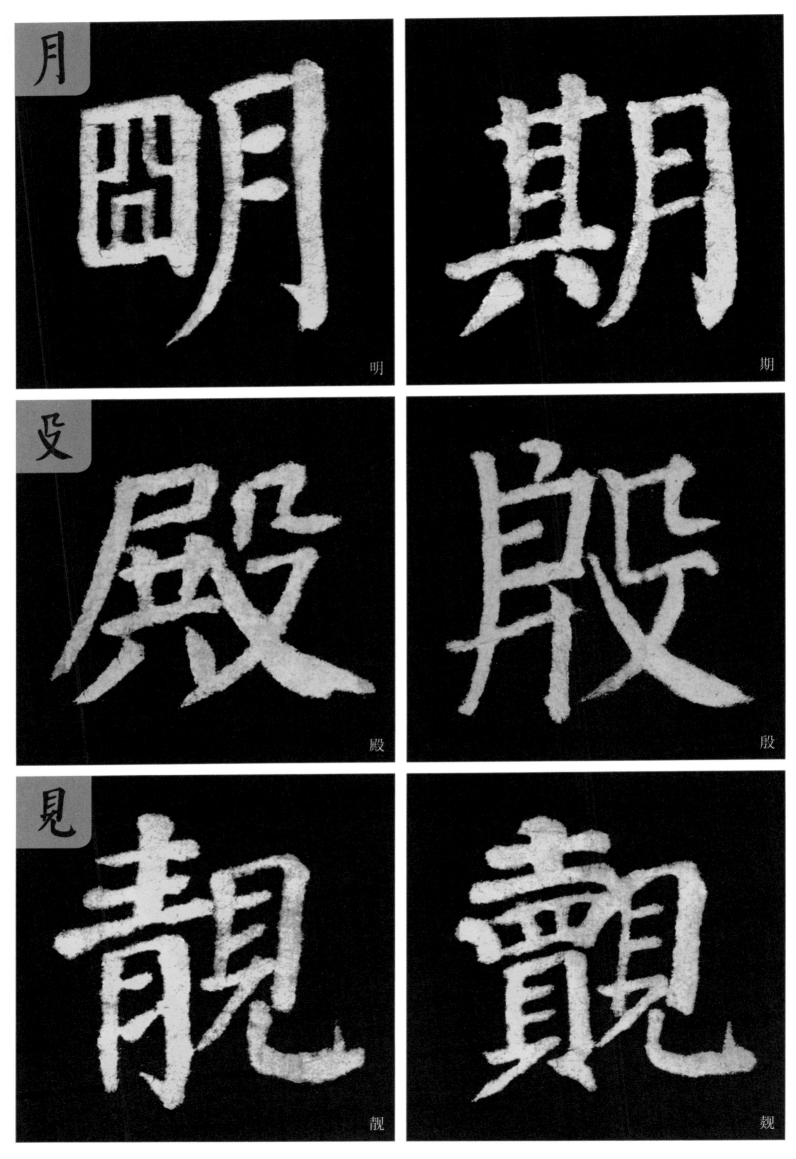

月

明

期

殳

殿

殿

見

靚

覩

3. 字头

字头是指在上下结构的字中，位于字上方的部首。因为字的重心稳定性要求，字头一般写得较下部紧缩，在宽度、长度上不如字的下部，但有的字头也因势采用以上覆下的布局，写得宽大，覆盖住下部的笔画。

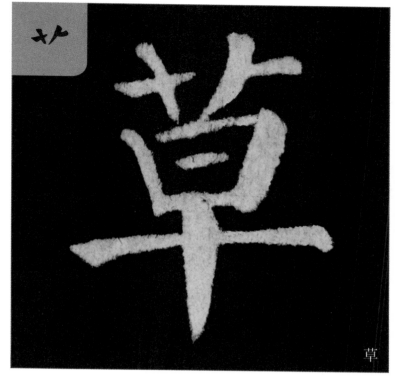

草

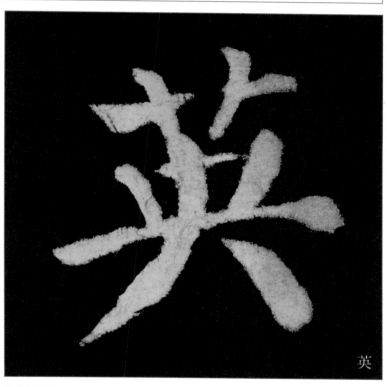

英

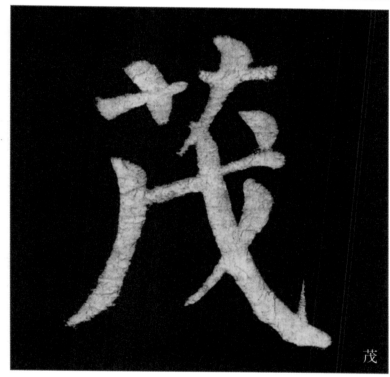

茂

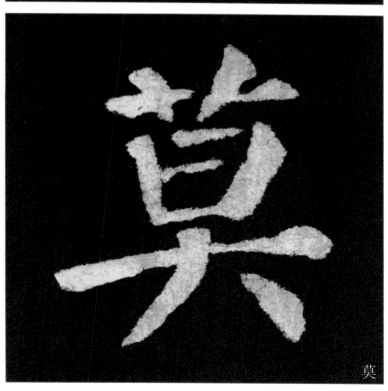

莫

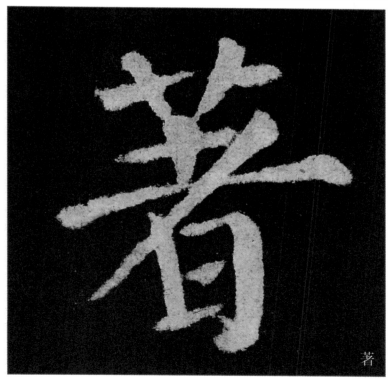

著

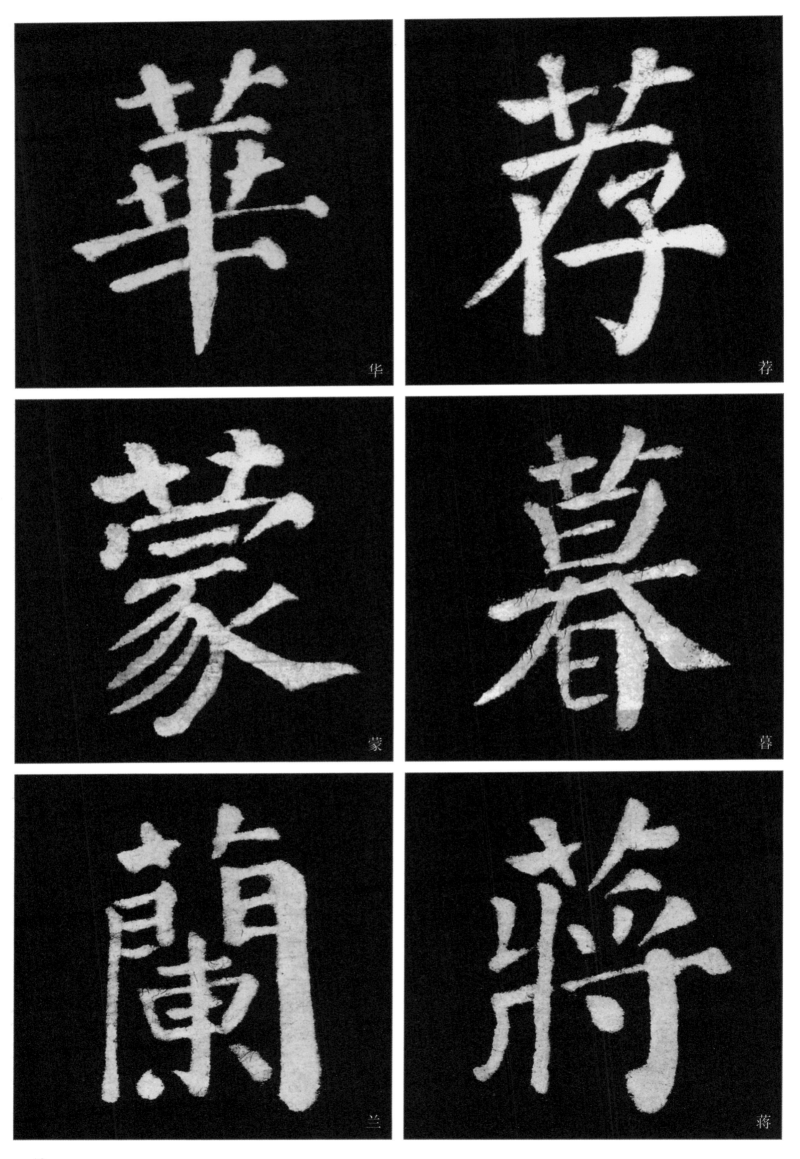

华

荐

蒙

暮

兰

蒋

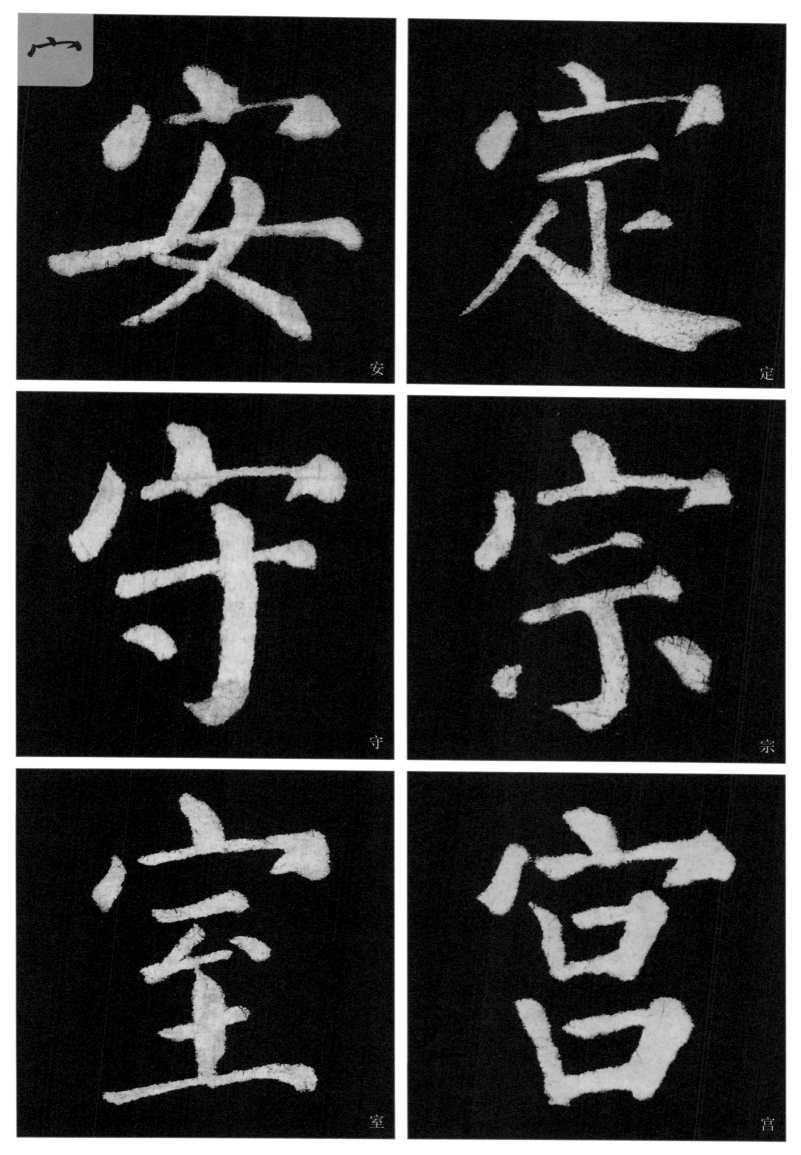

安

定

守

宗

室

宫

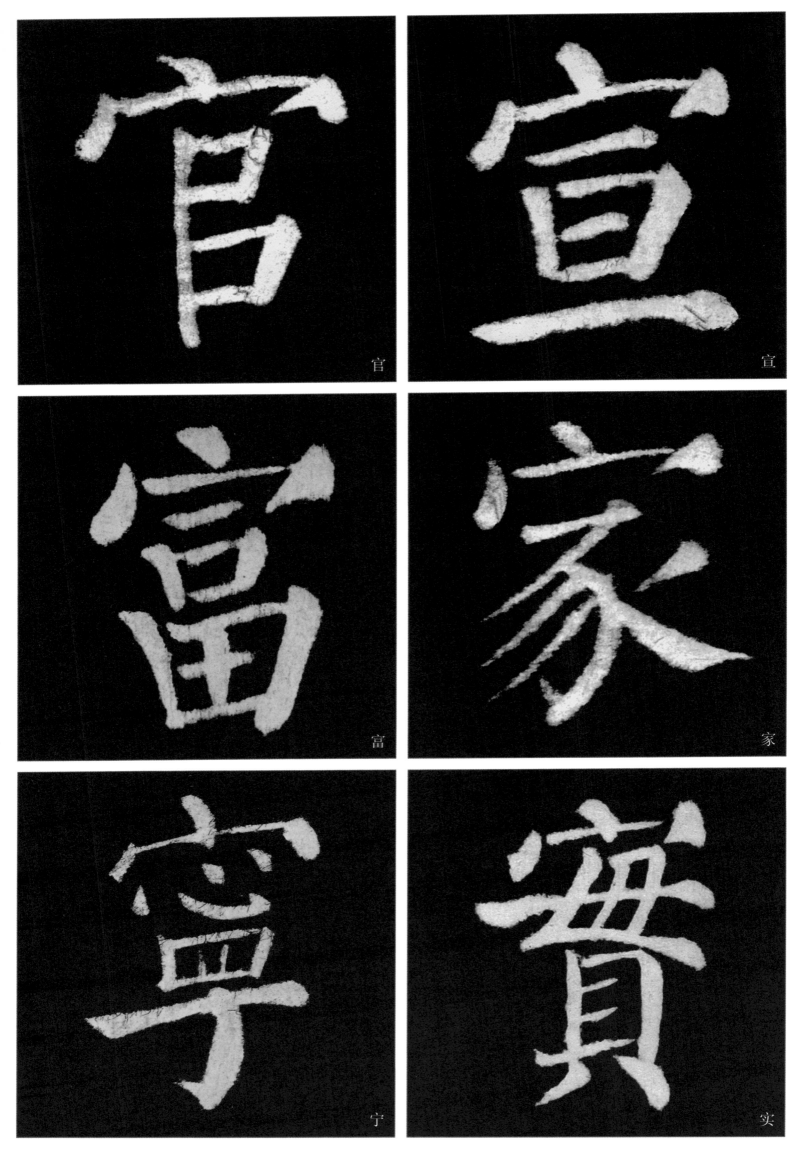

官

宣

富

家

宁

实

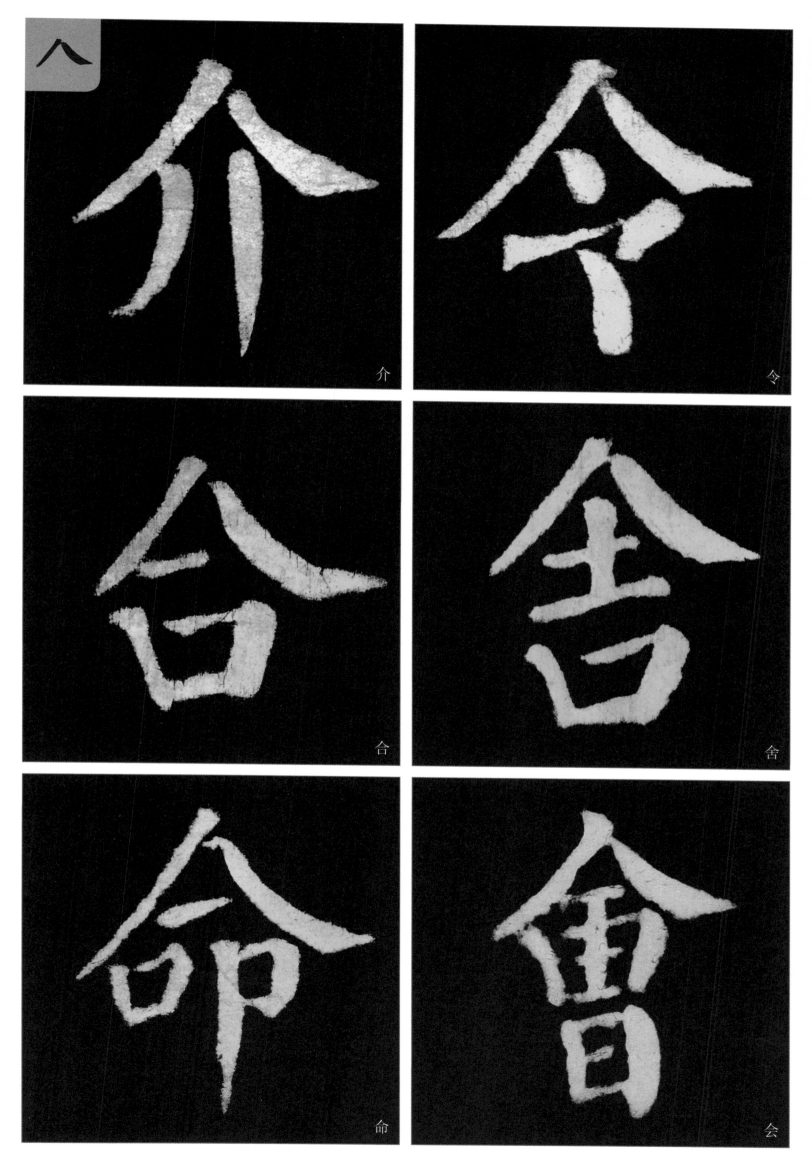

介

令

合

舍

命

会

45

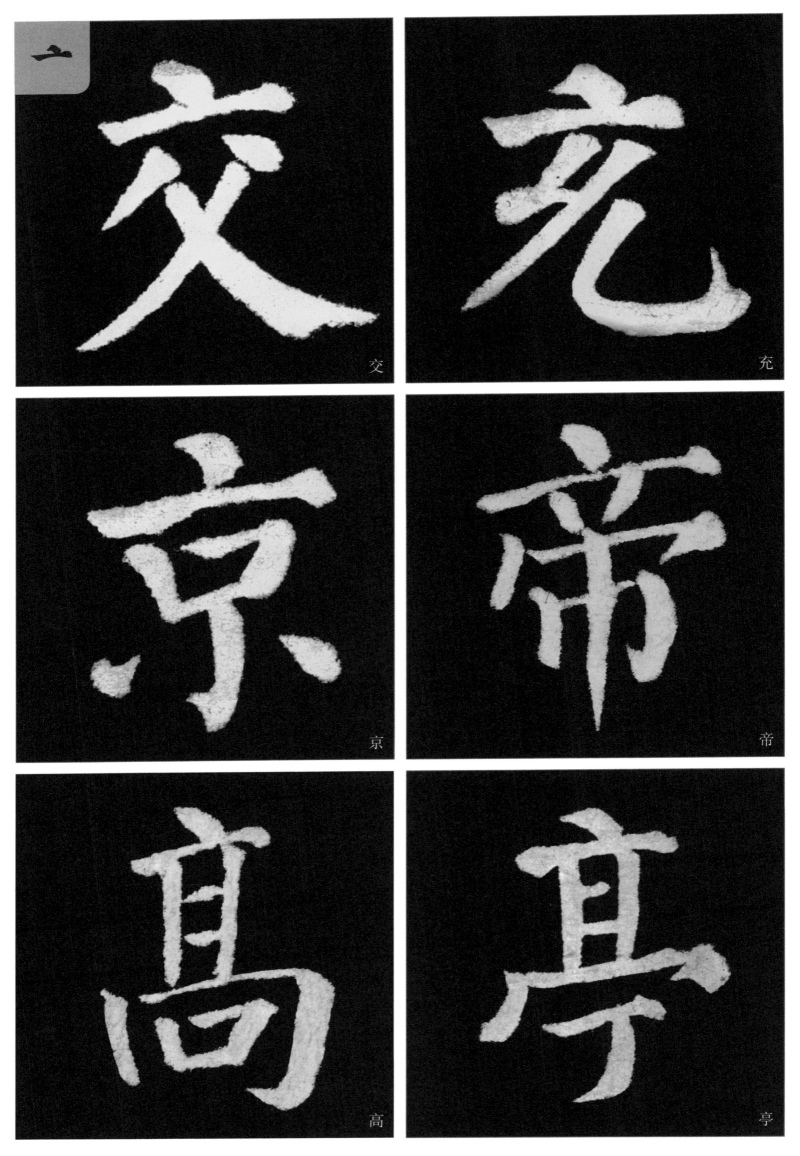

交

充

京

帝

高

亭

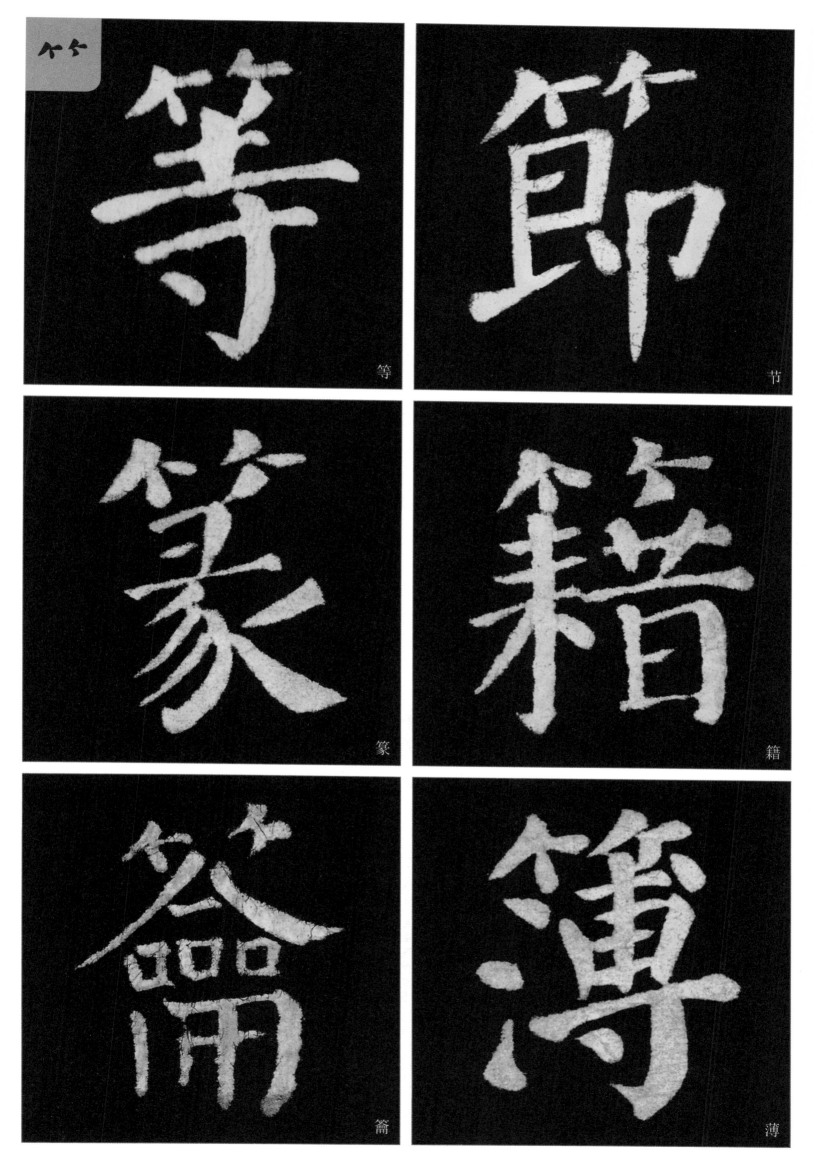

等

节

篆

籍

篇

薄

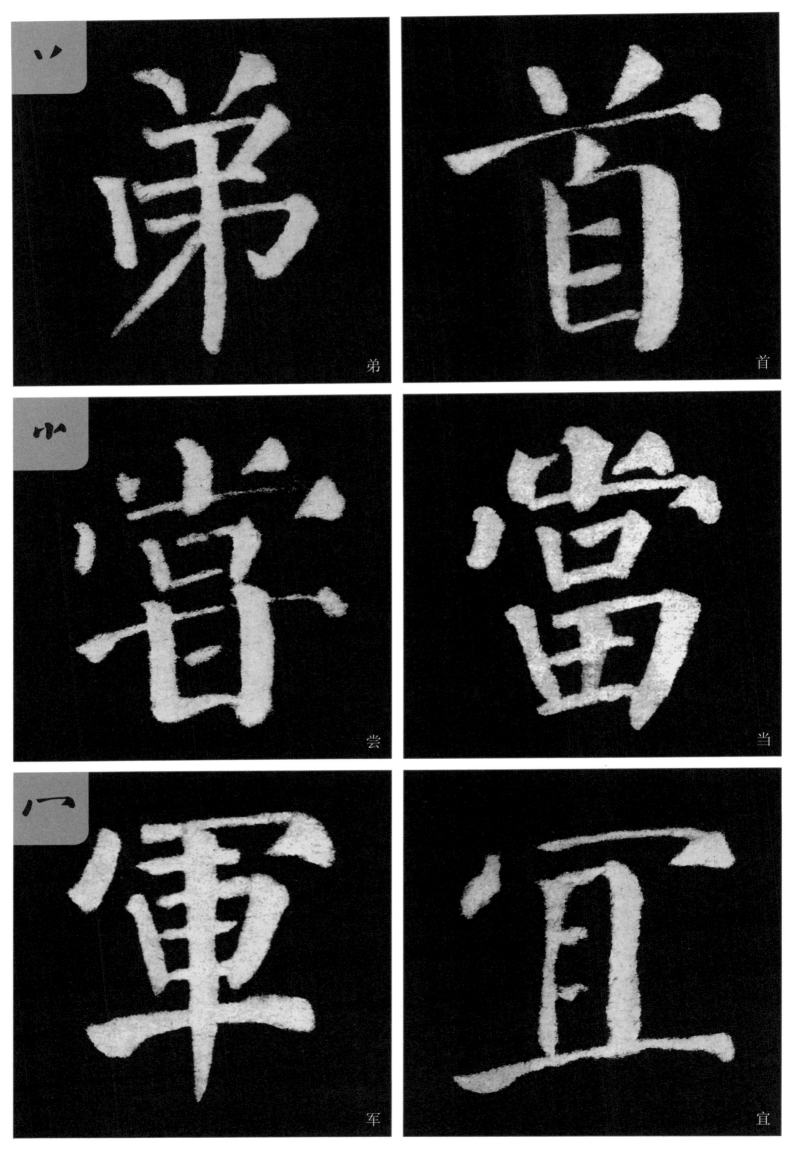

弟

首

尝

当

军

宜

48

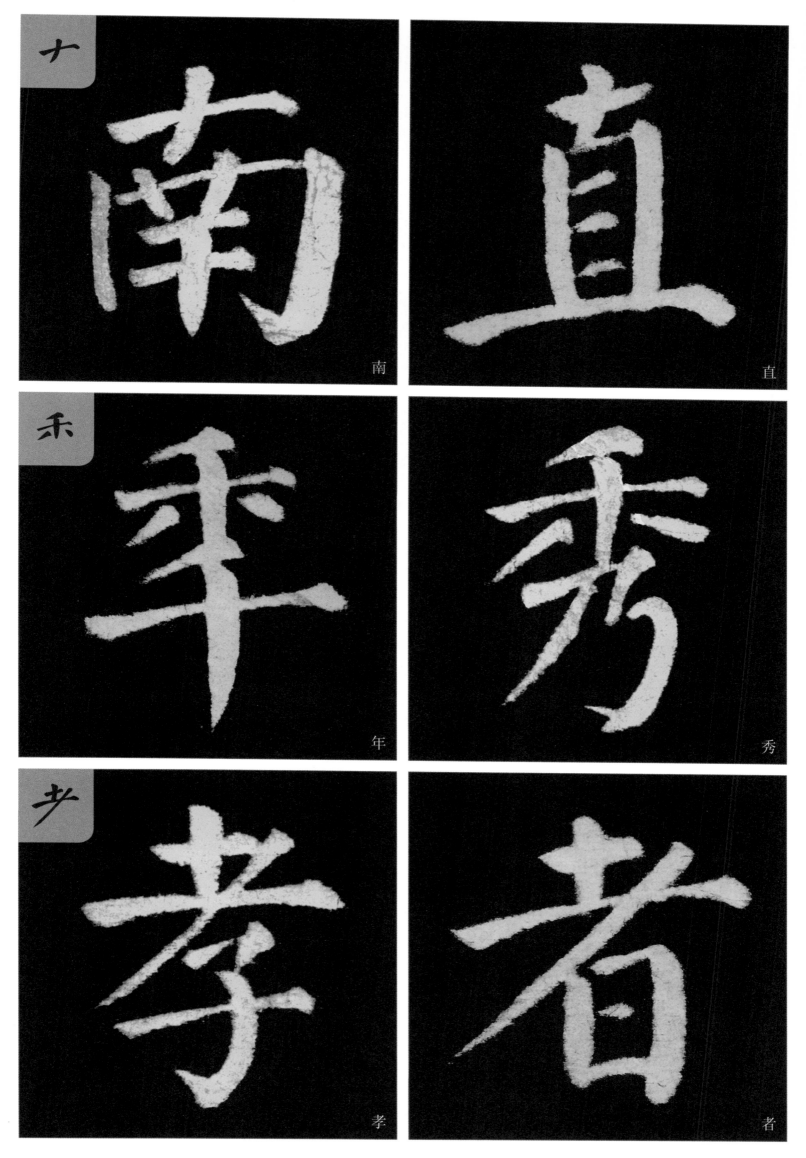

南

直

年

秀

孝

者

田

男

累

山

崇

岭

羊

义

羡

4. 字底

字底是指在上下结构的字中，位于字下方的部首。因为字的重心稳定性要求，字底一般写得较上部开张宽阔，可以承载整个字的重量，稳定重心。但有的字也采用上宽下窄、上重下轻的结体方式。

益

盛

盈

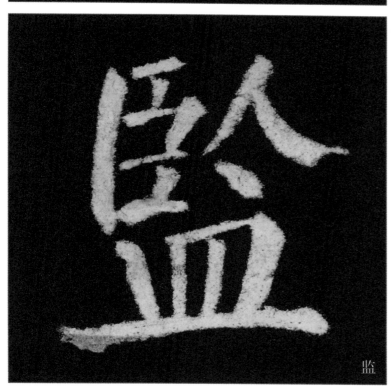

监

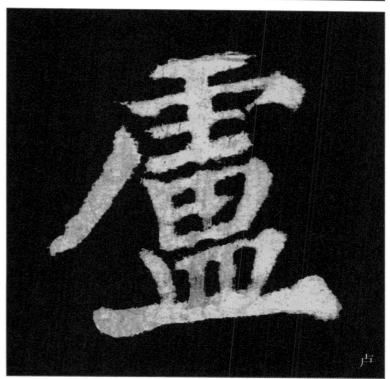

卢

51

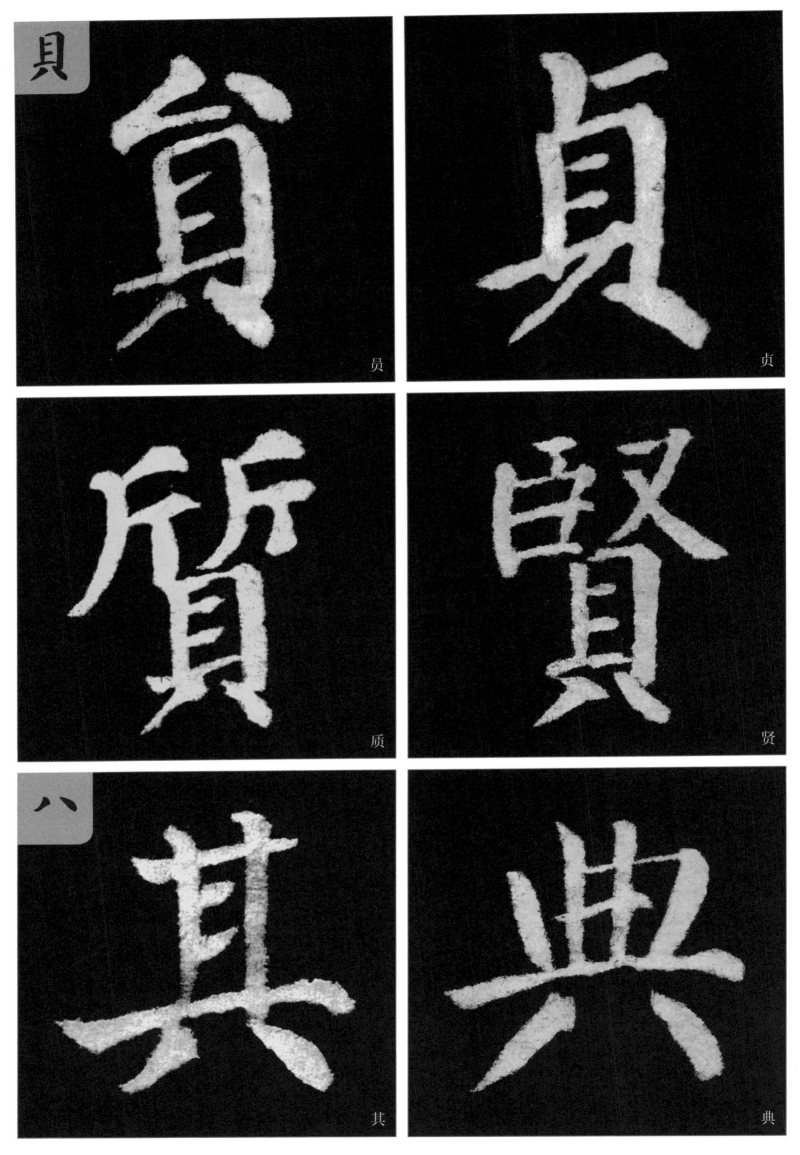

貝

员

贞

质

贤

八

其

典

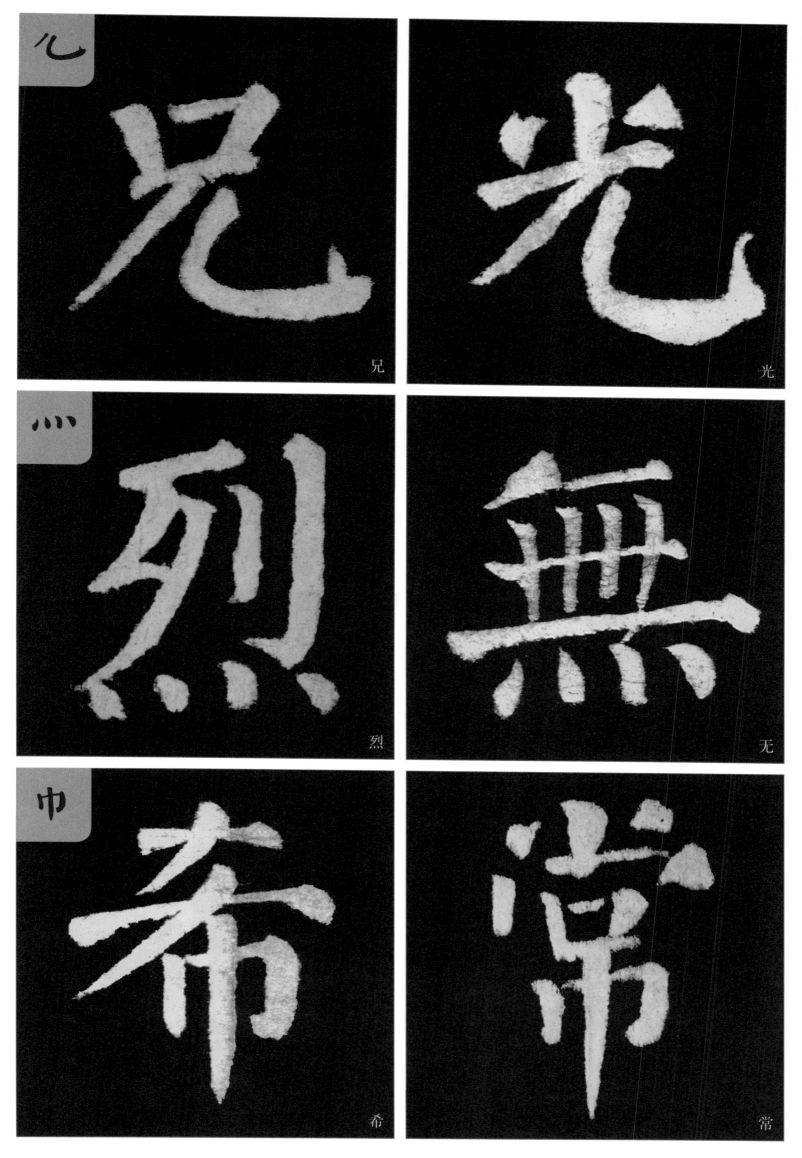

兄

光

烈

无

希

常

53

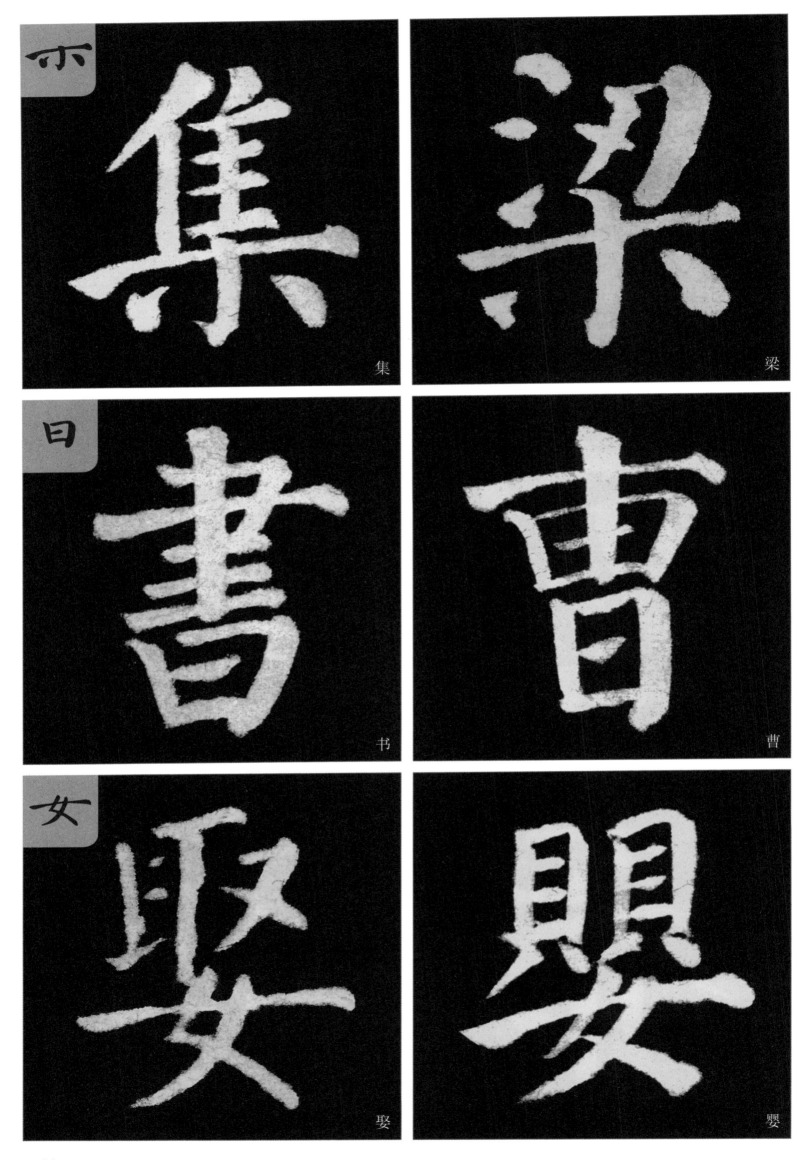

隹

曰

女

集

梁

书

曹

娶

嬰

5. 框廓

　　框廓是指包围结构的字中，位于外框的部分。包围结构的字在书写时要处理好内外的疏密关系，框廓和内部距离要适当。通常框廓舒展，内部紧凑，布白均匀。同时还要注意框廓本身各笔画之间的搭配连接处，有断有连，有伸有缩。

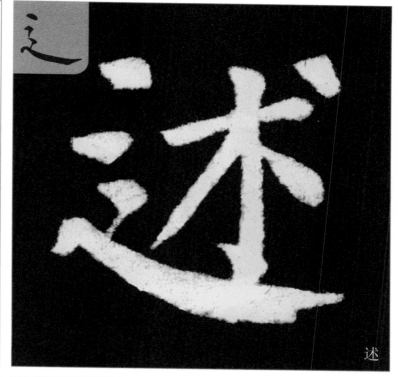

述

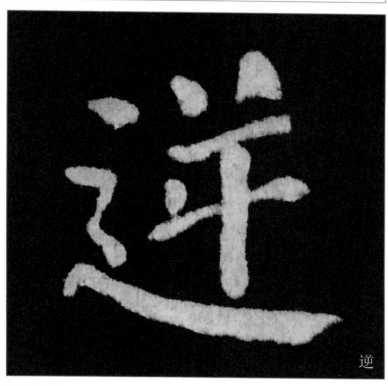

逆

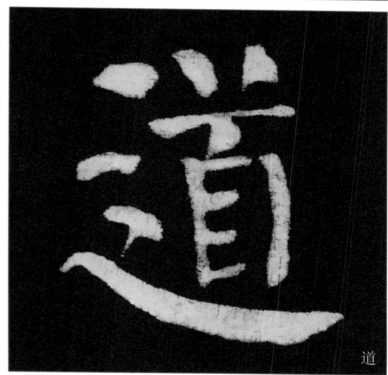

道

通

游

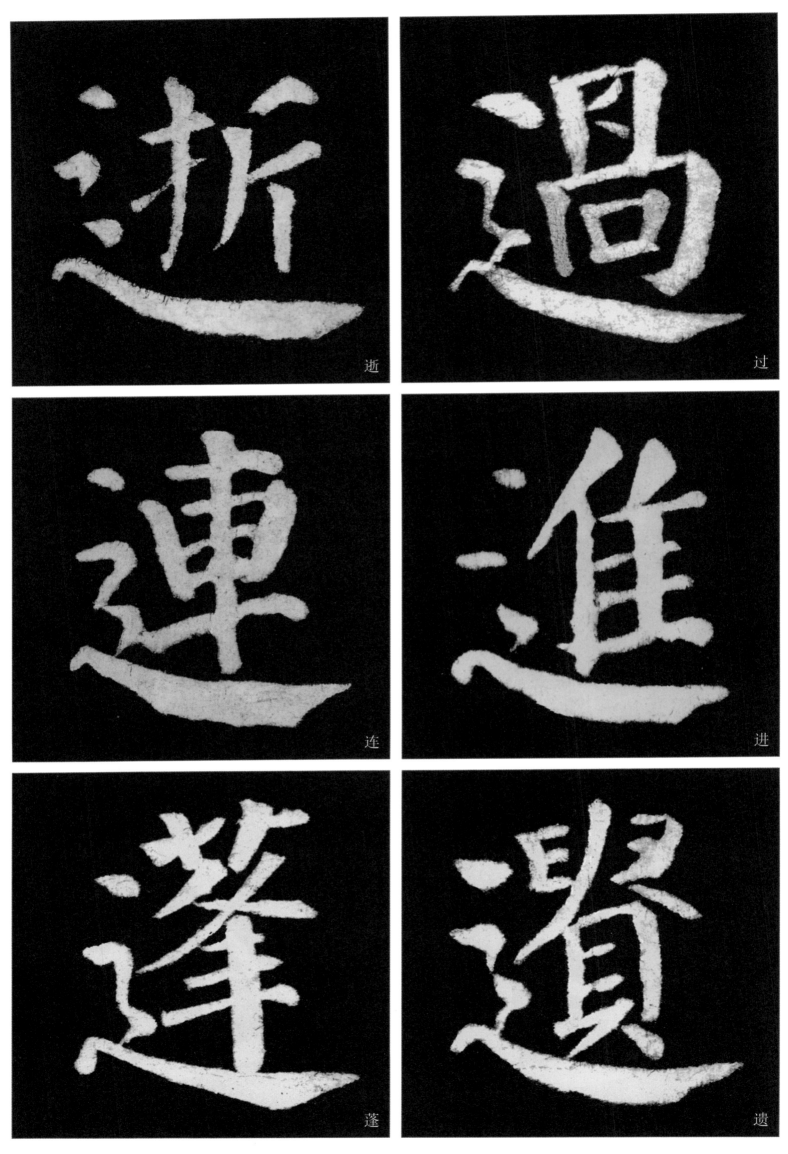

逝

过

莲

进

蓬

遗

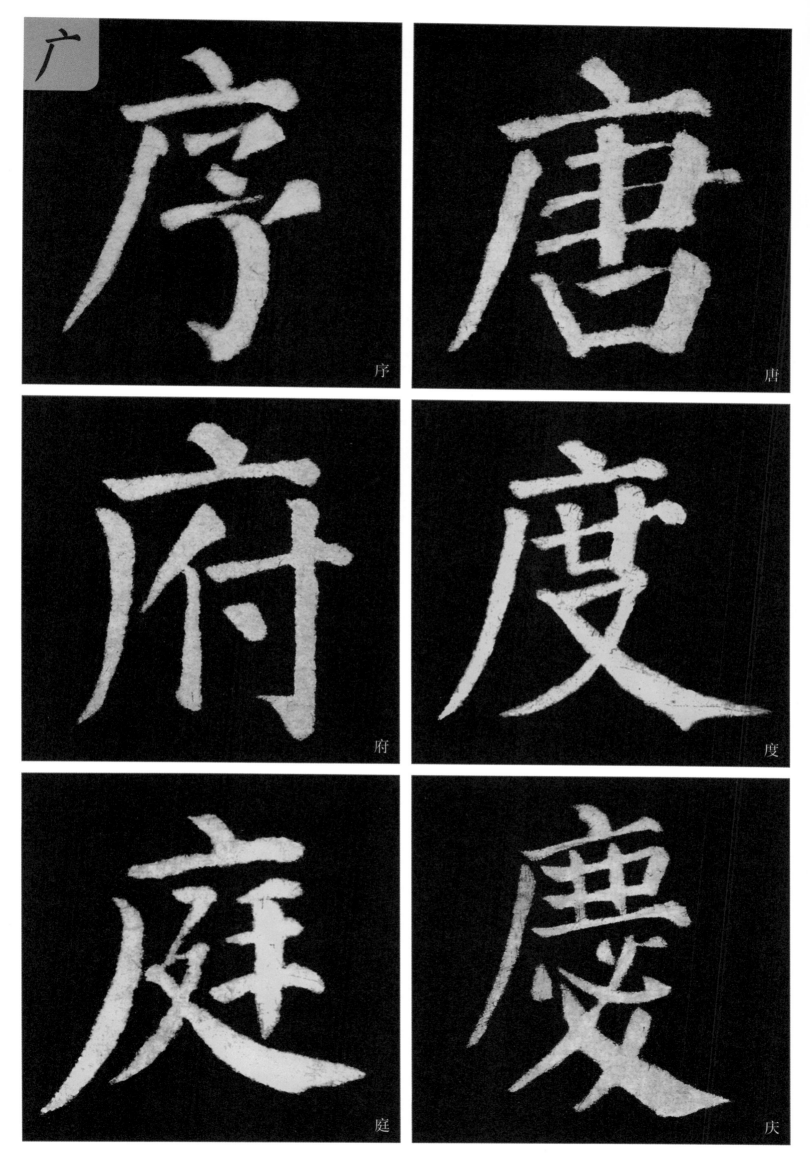

广

序

唐

府

度

庭

庆

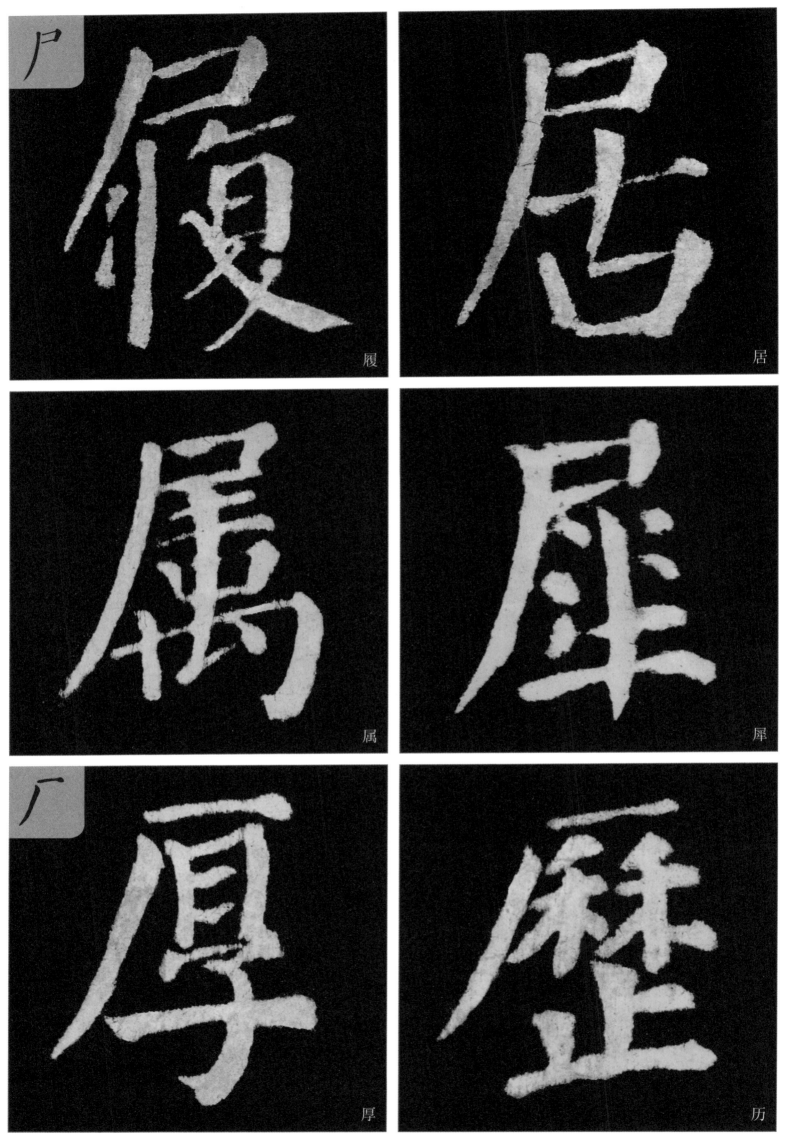

尸

履

居

属

犀

厂

厚

历

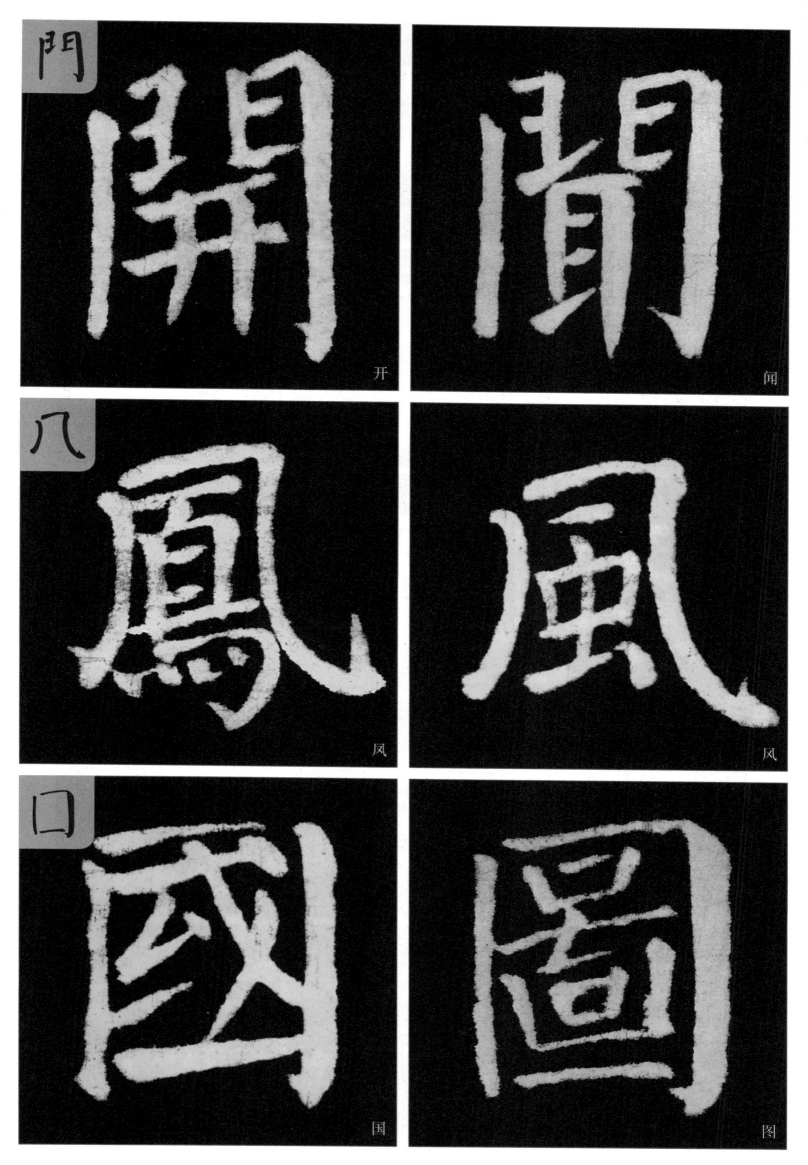

門　開　開　聞

几　鳳　風

口　國　圖

四、常用例字

书写作品需要积字成篇，因此我们整理了部分常用字供大家练习。有些字与今天通行的写法存在差异，临习时不仅要学习基本笔法和结构特征，同时也要了解繁体、异体和规范汉字之间的区别和用途，做到准确使用。

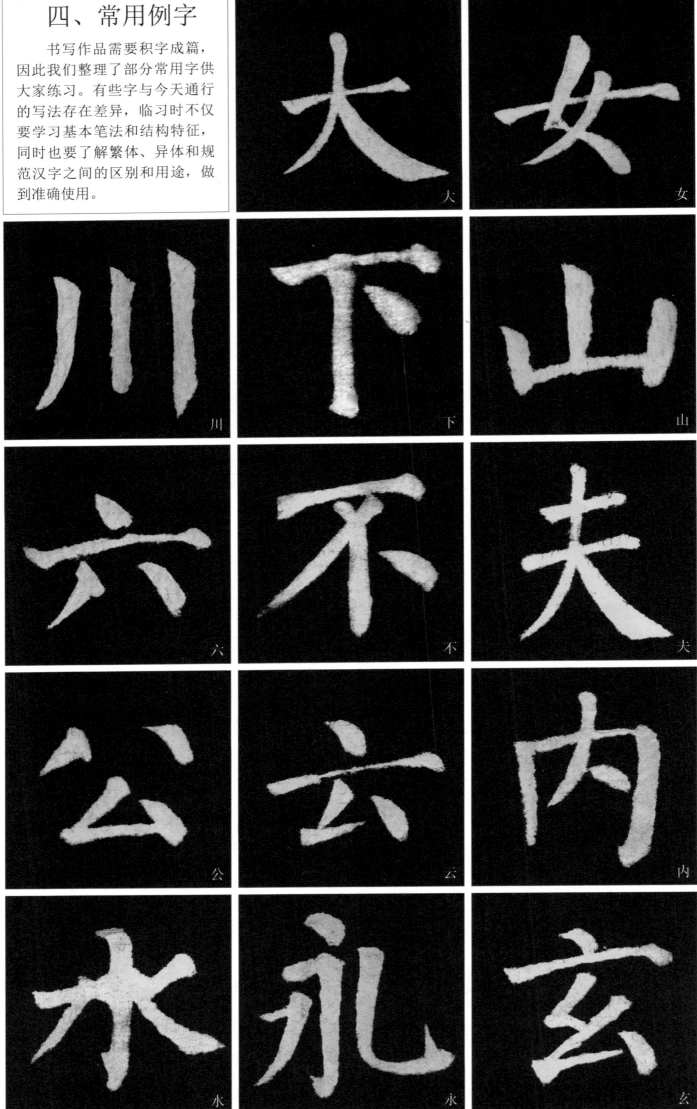

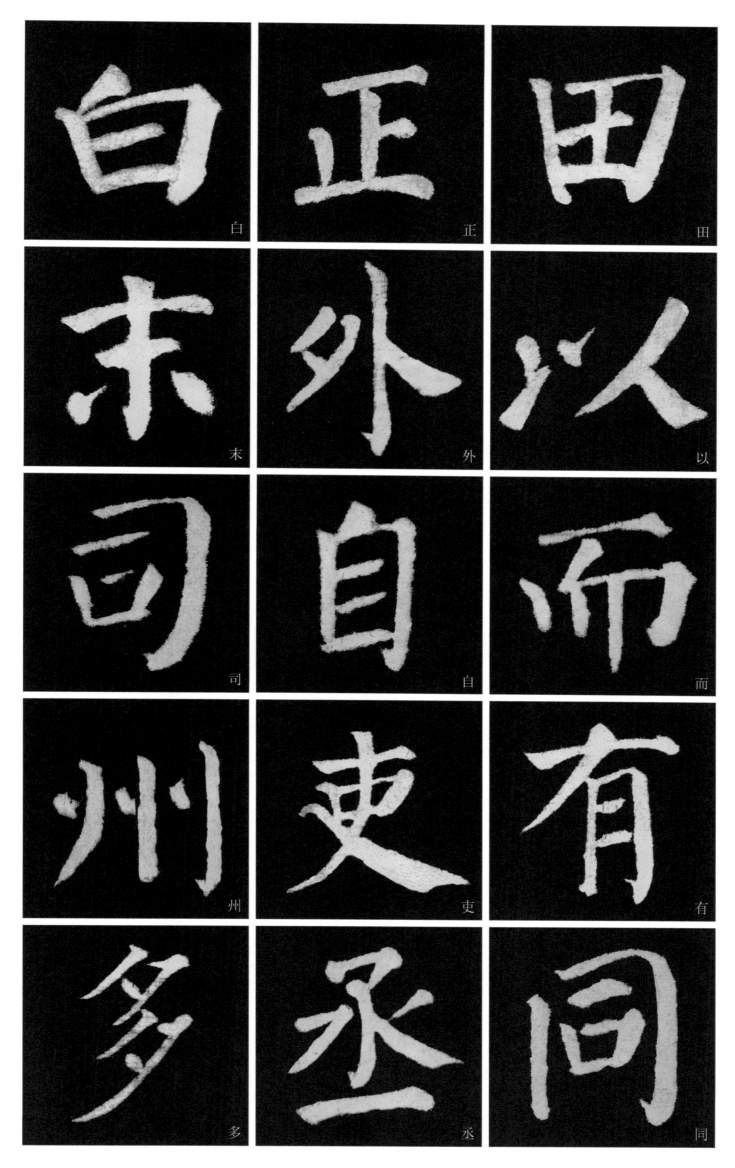

白　正　田

末　外　以

司　自　而

州　吏　有

多　丞　同

61

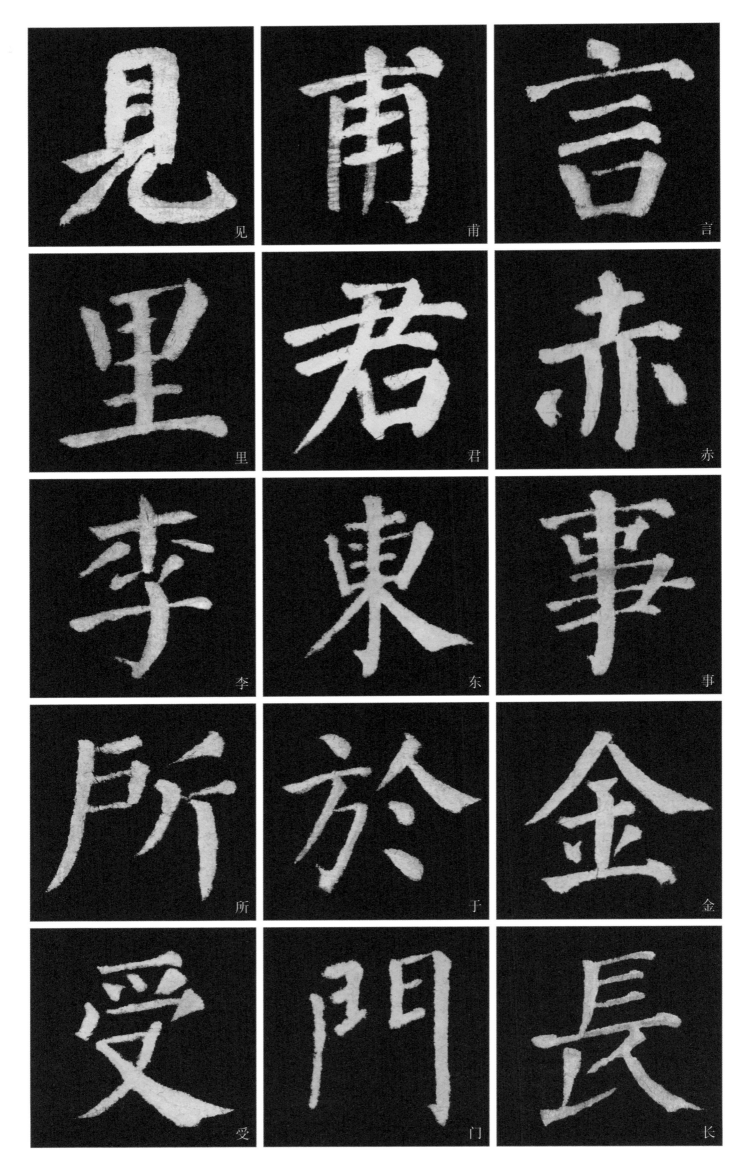

見　甫　言
里　君　赤
李　東　事
所　於　金
受　門　長

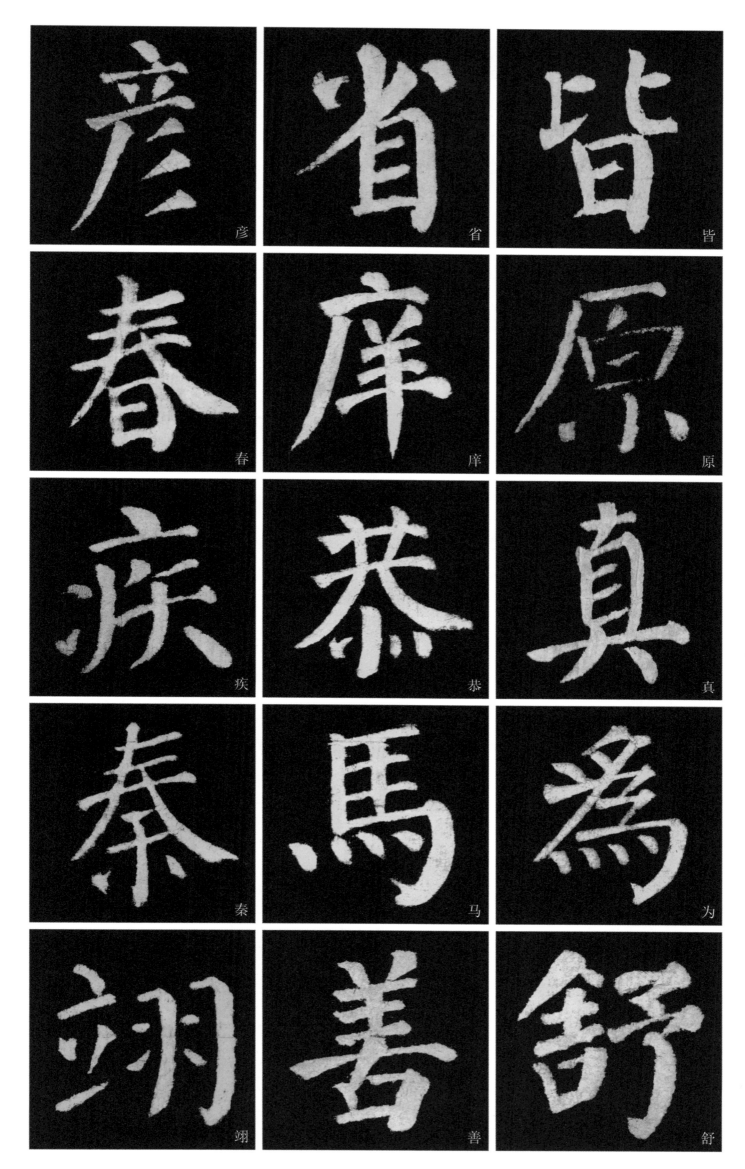

彦　省　皆
春　庠　原
疾　恭　真
秦　馬　为
翊　善　舒

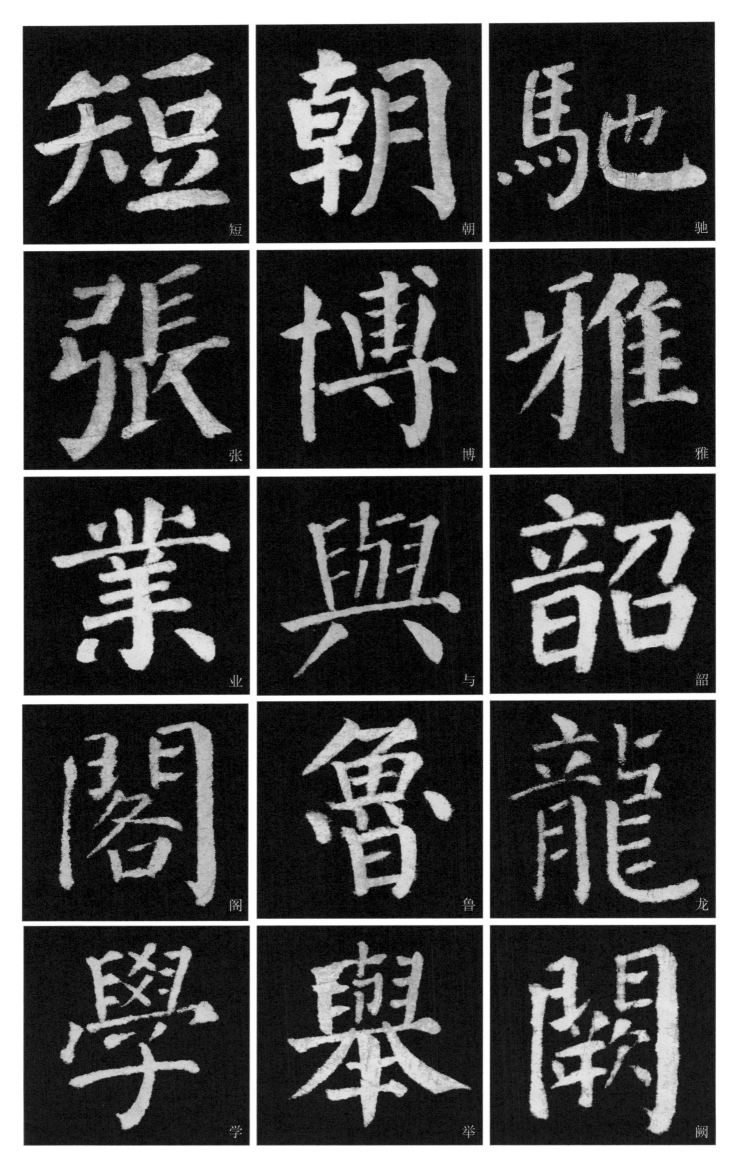

短　朝　馳

张　博　雅

业　与　詔

阁　鲁　龙

学　举　阙

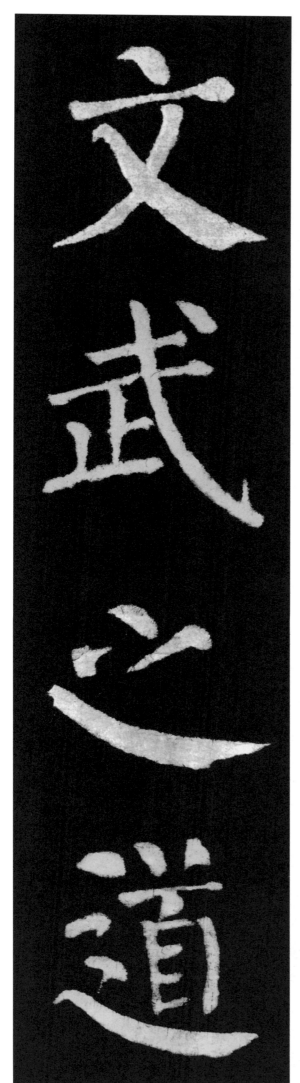

条幅：文武之道

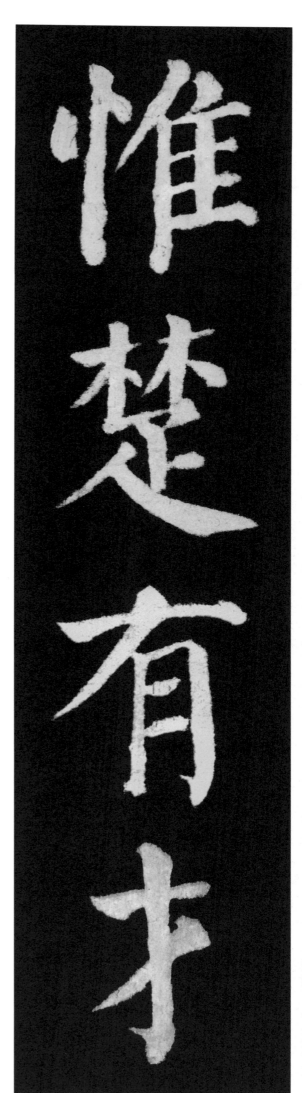

条幅：惟楚有才

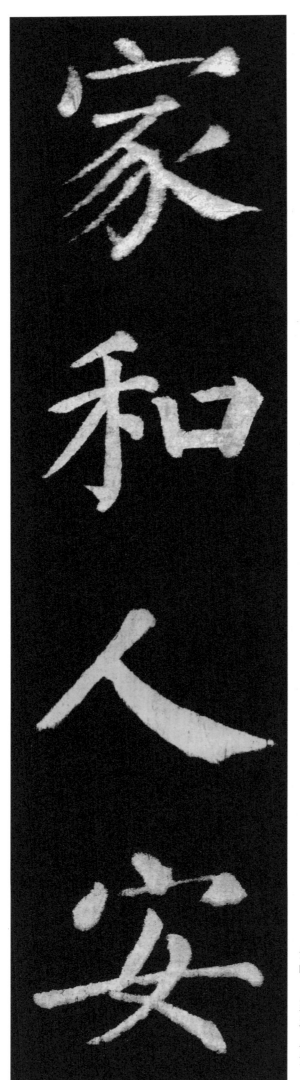

条幅：家和人安

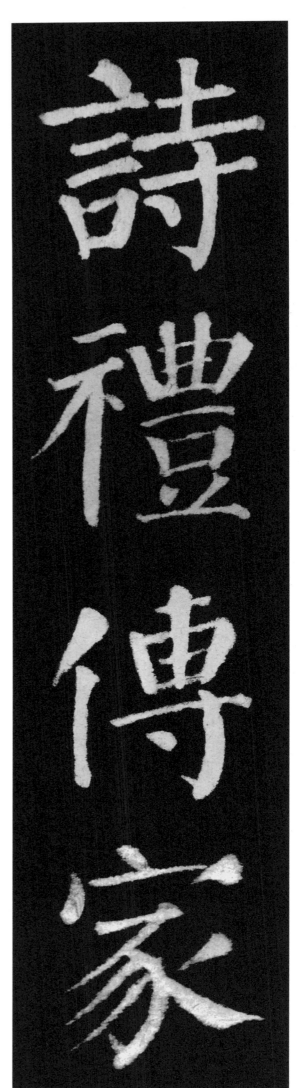

条幅：诗礼传家

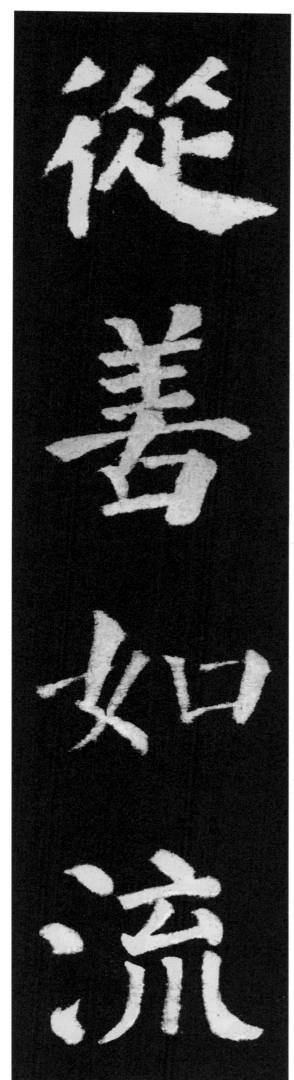

条幅：从善如流

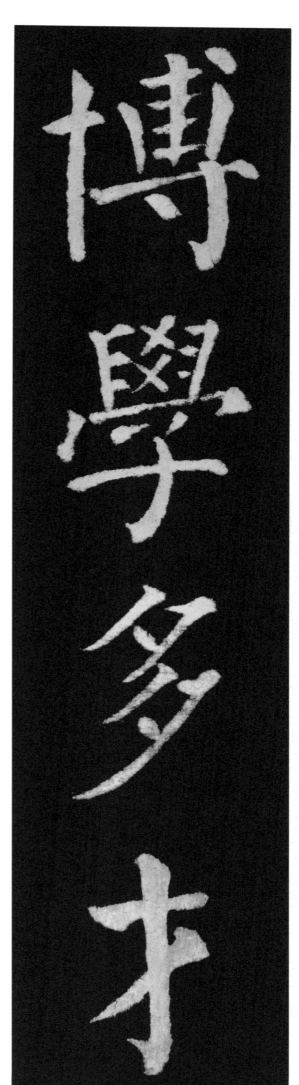

条幅：博学多才

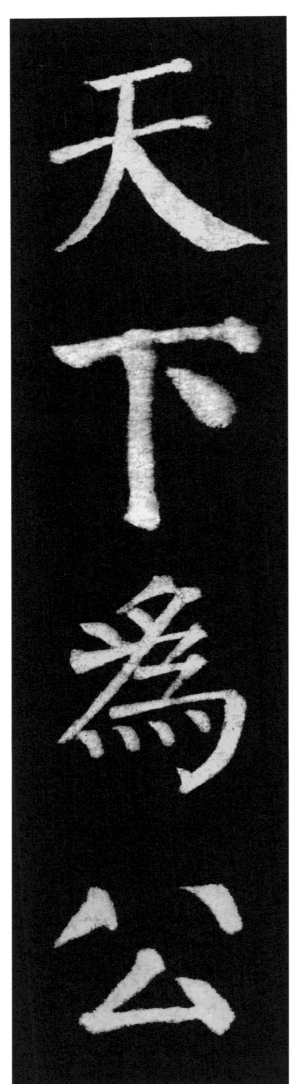

条幅：天下为公

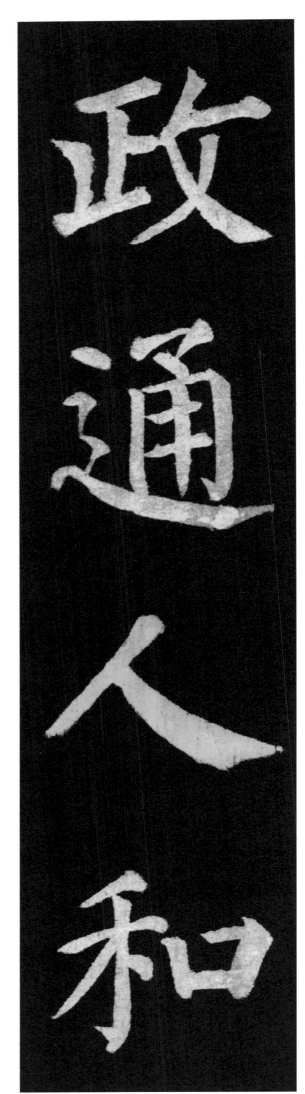

条幅：政通人和